躍動的**超級素描**技法

動作‧空手道篇

鶴岡 孝夫 著

角丸 圓 編輯

U0050211

擺動一下描繪動作時會需要用到的素體吧！

從斜前方觀看順擊（追擊）

空手道的基本動作為正拳直擊（就是指直拳）。這個動作會一面前進，一面擊出上段、中段、下段。而順擊，則是一種擊出去的拳和踏出去的腳為同一側的招式。有些時候也會不前進，留在原地擊打出去。這裡試著運用素體，擺出並描繪出這個動作。

上段

中段

下段

＊上段指的是頭部（肩膀以上），中段指的是軀幹（肩膀到腰部），而下段指的是腰部以下。這個素體稱之為瓜魚人。是一種用來捕捉具有立體感動作的人體模型（詳細內容請參閱 P.16）。

讓素體帶有體態後的範例

胸鎖乳突肌

三角肌

肱橈肌

臀中肌

Ａ 股外側肌

腓腸肌

肱二頭肌

肱三頭肌

胸大肌

腹直肌

Ｃ 股直肌

Ｂ 股內側肌

縫匠肌

比目魚肌

阿基里斯腱

Ａ 會位在髂脛束的內部

＊運動選手其Ａ、Ｂ、Ｃ的肌肉會很發達。這些肌肉是大腿前面，一種統稱為股四頭肌的肌肉群。

順擊攻擊時，要讓擊出去的手臂與踏出去的腳是在同一側。根據流派的不同，收手的位置會有所相異。這幅範例作品，收手是收在穿著空手道服時的腰帶位置（肚臍位置一帶）上，為松濤館流、系東流、和道流這三家的上段直擊範例。如果是剛柔流，收手則會收到再更上面（胸部一帶）。

右腳　　　肩寬　　　左腳

踏出一步的同時，筆直地擊出。

＊空手道有許多的流派。而松濤館流、系東流、和道流、剛柔流則被稱為四大流派。

3

擺動一下描繪動作時會需要用到的素體吧！

從側面觀看順擊

從側面觀看時，若是將肩膀跟上半身描繪成沒有傾斜的，就能夠表現出一個很具有威力的直擊。作畫時要先透過瓜魚人掌握動作的大致走向後，再表現出各個肌肉的大略關係。

透過瓜魚人描繪出從側面觀看順擊的範例。

讓素體帶有體態後的範例

肱撓肌

三角肌

肱三頭肌

胸大肌

腹直肌

斜方肌

大圓肌

背闊肌

股直肌

臀大肌

股二頭肌

股內側肌

往前踏出的左腳其小腿會變成是垂直的。

腓腸肌

比目魚肌

股外側肌

腓腸肌

阿基里斯腱

＊這裡有省略了髂脛束，用以顯示股外側肌的位置。

描繪右腳時，要打直成一直線，不要彎曲起來。在空手道，腳跟不浮空，穩穩地擺出架式來施展招式是一項基本要領。而在拳擊這一類的格鬥技，則是會讓腳跟浮空，藉以讓重心往前移並迅速展開攻擊。

擺動一下描繪動作時會需要用到的素體吧！

從斜後方觀看順擊

擊出的左手手臂與拳頭，要描繪成會隨著越往深處就變得越細
（越小），呈現出畫面的景深感。

腰部跟後方手臂這些部位的
位置關係，若是透過瓜魚人
描繪，理解起來就會變得很
容易。

讓素體帶有體態後的範例

三角肌

斜方肌

肱三頭肌

肱三頭肌

背闊肌

腹外斜肌

臀中肌

臀大肌

股外側肌

＊有省略掉髂脛束

股二頭肌

股二頭肌

腓腸肌

腓腸肌

比目魚肌

比目魚肌

左腳要朝著前進方向（前方）描繪。因為蛋蛋會變得很容易遭受到
狙擊（針對陰部的攻擊），所以腳尖記得不要朝外打開。只不過在
前進時，就會像上圖的左腳這樣，變得有些略為朝外側打開。

從斜前方觀看

軀幹要描繪成帶有直線感，不要彎曲起來。

這是一個稍微彎起軸心腳（這張圖是右腳），同時丹田出力往前推出，並抬起左腳的姿勢。

前踢

空手道中的基本腿腳招式為前踢。是一種一面前進，一面踢擊上段、中段、下段的招式，比起正拳直擊會更具有威力。上段是以顏面為目標，中段是心窩，下段則是下腹部。

從斜後方觀看

要描繪成是從腰部抬起腳的。

因為腰有沉了下來，所以左邊屁股只會露出一半。

前踢追擊

踢腿要伸直成帶有直線感。因為是用大拇指根部踢擊，
所以要單獨將前端指尖描繪成是彎起來的。用來表示動
作感的效果線，建議可以畫成朝著攻擊目標破風而去。

從側面觀看

腳跟要抵在地面上，
以便穩定重心。

飛踢腳刀

飛踢是一種大多是在被複數敵人包圍時，用於一邊擊倒對手，一邊脫離現場的招式。

腳刀是以腳的小拇指側側面來進行踢擊（請參閱 P.126）。

從後面觀看

可以透過瓜魚人掌握髖關節的打開程度跟軀幹的傾斜程度。

目錄

本書使用方法、範例

本書乃是『超級素描技法』這個透過輕鬆有趣的方式、講解說明風景跟人物畫法的系列書之作者,所獻上的又一本用來描繪動態動作,內容懇切細心的一本技法書。書中將會公開書迷們期盼已久,那些充滿著動態戰鬥的素描精髓。

活用素描用「瓜魚人」人形!

本書首先將會介紹作者所發明出來的素描用「瓜魚人」人形。所謂的「瓜魚人」,是指一種身體形狀為瓜果,部分手腳形狀為魚隻的素描用人形素體。只要將複雜的人體替換成極為簡單的形狀迅速抓出構圖,那麼就算是仰視視角或俯視視角這類具有極端透視效果的姿勢,也能夠自由自在地一面構思,一面進行素描。

基本動作要從「奔跑」開始描繪起!
然後再發展成運動跟動態姿勢!

書中會將「奔跑」動作視為人物迅速擺動身體時的基本動作,解說連續動作跟視角改變後的姿勢畫法。透過這些在「奔跑」場面所會描繪出來的軀幹跟手腳形體,應用到那些動作很激烈的姿勢上。並將其描繪出來吧!

動態動作與打鬥的基本動作來自於空手道!

一個能夠應用在有大膽動作場面上的姿勢,要從空手道開始描繪起!

作者鶴岡先生身懷剛柔流六段,精通空手道各式各樣的型。多數的格鬥(打鬥)場面,都會應用到空手道的型,因此能夠從多角度去分析、解說這些合情合理的帥氣動作。書中將會以真實又美麗的素描圖,介紹空手道的型跟對打,這些作為基本動作的姿勢。

此外,現在被列為「禁招」的「打架用實踐招式」,本書也會鉅細靡遺地進行介紹並徹底解說。

書中將會以空手道的「拳法」和「腿法」為切入點,循序漸進地講授各種手腳畫法。接著再前進至下一階段,呈現出具有動作感的姿勢。同時很具有動態,在畫面呈現上會很亮眼的「飛踢腿法」也會詳細進行解說。

無論是打鬥場面還是「招牌表情」特寫皆內容滿載!

也收錄了為數眾多的範例作品,可以用來作為捕捉男女性打鬥場面以及充滿緊張感表情的參考範例。

＊『超級素描技法』系列書為 Graphic 社所出版之刊物。
＊空手道有許多流派,招式的形式跟名稱千差萬別。
　本書在解說上乃基於作者之經驗,並以具有魄力且在畫面呈現上很亮眼的姿勢為主。

鉛筆與擦拭用具的拿法、用法

跟寫字時一樣，那種直握鉛筆的拿法。描繪時可自由控制線條。

斜握鉛筆的拿法。可以很容易讓筆壓帶有強弱區別，不管是要描繪粗線條或細線條都可以很自在。

將柔軟的軟橡皮擦捏尖，然後像是在畫出白色線條那樣擦掉畫面。也可以壓在已經描繪完的部分上，用來呈現出模糊效果，是個很方便的用具。

橫握鉛筆，並描繪出有弧度的線條。

橫握鉛筆，並往前方畫線描繪出直線。

要修改已經描繪不少內容的畫面時，就要使用砂質橡皮擦。

這幅描繪了二名男性扭打在一起，很有魄力的素描，主要是使用4B鉛筆，並透過上列鉛筆拿法，花費不少時間所創作出來的畫作。格鬥技的種類那是五花八門。像角力這種「擒抱型」的格鬥技，就會有如抓技或摔技，這類很多樣化的招式很多，一個初學者就會很難將其描繪出來的。空手道則是運用拳擊腳踢這類招式的「打擊型」格鬥技，因此施展出招式的姿勢描繪起來會很容易，要將打鬥場面的「魅力所在」呈現出來也會很容易。

角力因為人體糾纏在一起的場面很

14



1

第1章

描繪人物的基本方法
超級「瓜魚人」

用超級「瓜魚人」思考想像人體吧！

會將人體命名為超級「瓜魚人」，是因為人的外形可以透過「瓜果和魚隻」很迅速地描繪出來。頭部、胸部、軀體、屁股、手臂、大腿等部位，可以當作是西瓜、小黃瓜、冬瓜這些葫蘆科的果實（蔬菜），進行很簡易的表現。而人類的手腳（前臂和小腿）會朝著手腕跟腳腕而越來越細，因此就跟那些充滿著功能美且適合游泳的魚隻很雷同。

在這個海陸生物的搭配組合下，全新人體素體瓜魚人就誕生了。雖然乍看之下是一個很奇妙的搭配組合，但若是實際試著運用看看，相信很快就可以瞭解其超級之處。

超級「瓜魚人」人形，最適合用來做為素描人形

小隻鯉魚的形狀

描繪鯉魚的身體

0 — 頭頂
1
2 — 胸部
3
4 — 三角形
5
6 — 膝蓋
7
8 — 腳底

8頭身瓜魚人人形範例。

「瓜魚人」的「瓜」是指…

像「丸子三兄弟」，但這裡是西瓜三兄弟那樣，將人體軀體的胸部、腹部、臀部，以三個圓或橢圓連接起來，同時手臂用小黃瓜，大腿用冬瓜，全都透過葫蘆科瓜果進行建構。是一種將在生物界為相同品種，但不同形狀的瓜果，很淺顯易懂地整合起來的優秀設計。

「瓜魚人」的「魚」是指…

人類據說是從魚類進化而來，而人在游泳時，手腳正好將水的阻力降到最小程度，與那種流線型的魚（鯉魚）也很相似，因此手腳是採用了「魚」來建構。也多虧了有這些跟魚很相似的手腳，使得人體顯得更加美麗。只要將手腳想像成是魚的化身，那麼理解起來應該就會很容易，也就能夠很快地將其描繪出來了。

我的尾鰭可能是錯的！

超級瓜魚公主來也！

順帶一題，位於丹麥的哥本哈根，那一尊很有名的「人魚公主」雕像，兩隻腳上的的確確都帶有尾鰭，這樣一來「瓜魚人」是不是也應該要叫做「瓜魚公主」呢！

理想的人體比例
…試試看瓜魚人描繪法吧！

基本的身體要用圓圈描繪

只要將一副圓框眼鏡豎立起來，然後在中間描
繪出腹部，一個正面身體就完成了。

從8頭身轉變為「日本人人體比例的7頭身」

正面　　　　　骨骼

8頭身瓜魚人

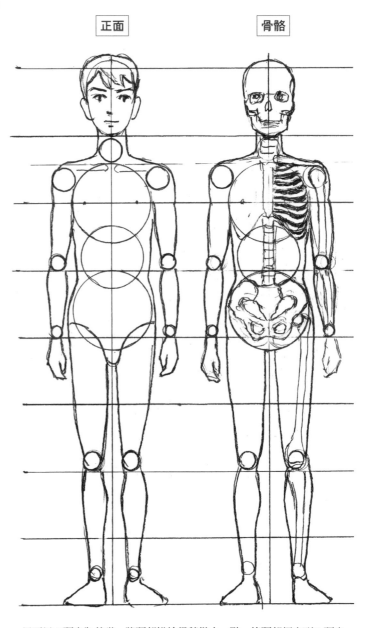

只要以8頭身為基礎，將頭部描繪得稍微大一點，使頭部超出到8頭身
的上面，外表就會變成是7頭身，就會形成一種很自然的日本人體型。

半側面姿勢要改為一副蛋型下垂眼鏡，
然後在中間加入腹部

胸部

屁股
（腰部）

實際的人類身體，若從
半側面觀看會略為單薄
（細薄），因此用蛋型
描繪起來會比較容易。

側面姿勢要改為一副很細的下垂眼鏡，
然後在中間加入腹部

胸部

屁股
（腰部）

側面姿勢：瓜魚人側面角度的正確姿勢會像下圖那樣，從耳朵到腳都會是一直線。人體專門書當中用來進行解說的，也是完全一模一樣的圖，因此瓜魚人人形可說是一種理想的姿勢。如果是側面角度，建議可以用細的橢圓來描繪。

| 前方半側面 | 後方半側面 | 側面姿勢 |

耳垂

肩峰

大轉子（髖關節）

膝蓋關節前部

〈背部與腿是 S 字形〉
一個會蹦會跳的人類跟動物，其腿部以及背部在一種和緩的 S 字形下會擁有一股彈力，而藉由這股彈力，就可以讓人預測其動作會有一種躍動感。

人類的腿

動物的腿

人類與動物其骨骼雖然相異，但外觀上的曲線走向會很相似。

19

想不到！

瓜魚人居然會很適合用在作為基礎的骨骼跟結構上

大略的骨骼跟結構，其實都會很剛好地套入在那三個用來塑形出身體（軀幹）的圓跟橢圓當中。因此要描繪人物時，構圖（就是用來決定位置跟姿勢這些部分的草稿圖）運用像這樣形狀很簡單的「瓜魚人」人形，作業就會很方便。活用時記得要注意那些進行描繪時用來作為標記的身體部分。

正面　　側面

各個關節要用小圓圈捕捉出來。

鎖骨

心窩

肚臍

髖關節和手腕

人體中央的陰部
（三角形邊線上）

理想體型的男性與女性
其脖子、肩膀、胸部、腰部、屁股、大腿的相異之處

男性　　女性

脖子很粗

肩膀關節（大）

♂的乳頭會在圓的中央

上半身要畫得略粗點

腰部很小

屁股（較小）

肩膀（斜肩型）

肩膀關節（小）

♀的乳頭

肚臍

屁股（較大）

人體的中央
髖關節
恥骨部

◀描繪瓜魚人的三個圓（丸子三兄弟）時，女性若是將下半身畫得略大點，而男性上半身畫得略大點，那就能更進一步地描繪出個性上的不同。

一個比例良好的成人體型，是有辦法從基本的瓜魚人人形描繪出來的。
只要應用這個瓜魚人畫法，就能夠描繪出各種不同體態的人體。

比例良好的 8 頭身體型，可以完美套用在一個瓜魚人上

頭頂 0
1
胸部 2
3
三角 4
5
膝蓋 6
7
腳底 8

套用在實際模特兒身上的範例。姿勢若是改變，有時手臂會變得
比較長，但只要將這個基準記在腦海裡，那就能夠確保正確的比
例（Proportion）。

> 注意！ 關節的 5 個圓圈會是大圓圈！連接起脖子、肩膀、膝蓋的圓圈大小差不多一樣大就可以了。

> 手肘要描繪在腹部的旁邊，而手腕要描繪在陰部的旁邊。膝蓋則是要貼在 6 號線條上面。

瓜魚人的應用發展範例
若是將瓜魚人的配置進行改變，就會形成體長腿短等不同體型。因此只要以瓜魚人為基本外形，針對各個部位的大小跟長度下一番工夫，就能夠設定出形形色色的人物角色。

▶若讓原本重疊在一起的身體三個圓分開，就會變成體長腿短體型。手臂長度的比例，這裡也有配合軀體的樣貌，變更成較長些。

▶這是將頭部縮小，胸部加大，改成一種大約 10 頭身的長腿機器人體型。

所有的人類都能夠透過瓜魚人描繪出來…
透過瓜魚人畫成的男女年齡頭身圖

只要是小學6年級以上的人物，就能夠運用作為基準的瓜魚人（8頭身）將其描繪出來。嬌小的小孩子記得要加大頭部，調整為體長腿短的體型。這裡會來調整身體的三個圓，呈現出各種不同的年齡層。

C = Center

（中心：指人體的中央）

國高中生

（6.5～7頭身）

只要先用8頭身描繪出來，再稍微加大頭部，就是6.5頭身了。

低年級

（5.5頭身）

若是舉起手，肩膀也會上移！

幼兒

（5頭身）

別忘了要把頭部畫得大一點。中心則是要在肚臍的下面。

將想要描繪的人物其身高分割成4等分，然後從中心C決定出上半身、下半身。

孩童

作為基準的瓜魚人
步行姿勢。

老年人的步行姿勢
將上半身＋腰部描繪成往前彎，
就會變成是老年人。

要彎起膝蓋

身材健美
（約 7 頭身）
要以倒三角形描繪得很結實！

女子高中生
（6.5～7 頭身）
雖然已經變得有點成人體型了，
但頭部仍然要畫得稍微大一點。

額頭

胸部

恥骨

膝蓋

身高大約是膝蓋
高度的 4 倍

腳跟

身材微胖
（6 頭身）
要將下半身表現得很胖。

若是試著將瓜魚人的「瓜」畫成立體形狀…

試著將瓜魚人頭部與軀幹（三個圓）換成了立體模型，用以解說胸部、腹部、屁股（腰部）的位置關係。

（請參閱19頁）

正面（標準）

胸部→

腹部→

屁股（腰部）

描繪時要透過單純化的圓來表現。

只要以相同大小為基準，那麼仰視視角跟俯視視角時的形體，理解起來就會很容易。

胸部雖然實際上是會變大，但是為了方便描繪，這裡是擺放了一個跟屁股一樣大的圓。

讓素體帶有體態後的範例。

側面（標準）

若是從側面觀看，三個圓會變成一種稍微有點扁掉的形狀（請參閱19頁）。

建議描繪時可以將身體的三個圓畫成細橢圓形。

讓素體帶有體態後的範例。

轉身姿勢（仰視視角）

胸部保持朝向正面，然後稍微扭轉頭部和屁股（腰部）的動作。

追加舉起手臂的動作。

讓素體帶有體態後的範例。

在仰視視角下，腰部看起來會很大。

朝向正面姿勢（俯視視角）

讓素體帶有體態後的範例。

在俯視視角下，頭部和胸部看起來會很大。

加上了將右臂擺動到前方，左臂擺動到後方的動作。

試著自由擺動一下瓜魚人吧！

沉下腰並雙手手臂往後抬的姿勢（正面）。

沉下腰並雙手手臂往後抬的姿勢（側面略為仰視視角）。

從正面和側面，由下往上觀看同一個姿勢的素描範例。

如果以鐵絲狀顯示人體，那從正面跟側面觀看時是不會有什麼問題，但要顯示出由上往下看的俯視圖跟由下往上看的仰視圖，鐵絲狀人體是絕對辦不到的。從這一點來看，瓜魚人無論哪種視角都能夠描繪出來，相信可以說是最強的人物描寫用素體了。

試著擺動站姿

身體（軀幹）若使用一個圓，身體扭動捕捉起來就會很容易。

2 顆瓜（胸部與屁股）的原理

| 瓜 3 | 瓜 2 | 瓜 1.5 | 瓜 1 |

▲ 2 顆瓜果看上去是分開的。　▲ 2 顆瓜看上去是相接在一起的。　▲ 瓜看上去是相疊的。　▲ 瓜看上去是相疊成只有 1 顆。

若是觀察的角度有所移動，身體三個圓的呈現方式就會有所變化。

試著挪動仰視視角、俯視視角

一些仰視視角跟俯視視角很誇張的大膽姿勢，構思起來也會變得很容易。

運用瓜魚人描繪「扭轉」跟「轉動」

透過基本的瓜魚人人形，就可以分辨出胸部、腹部、屁股的位置，因此只要改變胸部和屁股的方向，就能夠描繪出轉身的扭轉動作。

0
1
2
3
4
5
6
7
8

8頭身的瓜魚人人形

以瓜魚人描繪出來的丟擲鐵餅姿勢。

以瓜魚人描繪出來的轉身姿勢。

藉由正中線，那些用來塑形身體的圓就可以分辨出其方向。

＊正中線⋯指以縱向方向環繞人類這類左右對稱的生物，其身體表面中央一圈的線條。

強調輪廓線，並活用斜向筆觸描繪的範例。這是一個很有名的古希臘雕像姿勢，呈現出很優美的動作。

這是以自動鉛筆所描繪出來的素描範例。是一幅活用了纖細筆觸，並以模糊處理進行描繪，以便呈現出肌肉平滑感的素描圖。

運用了鉛筆明暗調子的素描範例。像是在
收回手臂那樣，高舉起彎起來的慣用手
（右），並將身體扭轉向右邊的姿勢。

以瓜魚人描繪出來的投
擲連續動作。是一種體
重緩緩加壓到左腳上的
表現。

以瓜魚人描繪出來的投擲結束動作。

伸長且揮下慣用手（右手），
並將身體扭轉到左邊的姿勢。

描繪各種不同的「扭身反轉」

應用了瓜魚人三個圓的身體，迅速地將扭轉的身體描繪得很帥氣吧！

所謂的扭身反轉…

胸部

屁股

用力扭轉身體時，胸部和屁股（腰部）兩者的方向會不同，而這個狀態是取名為扭身反轉。胸部在側面狀態時，只要將胸部畫成是下垂眼鏡型（較細的橢圓），屁股在半側面狀態時，只要將屁股畫成是圓框眼鏡型，那麼就能夠很簡單地掌握形體了（請參閱 P.19）。

下垂眼鏡型的胸部（較細的橢圓）

圓形眼鏡的屁股（腰部）

這是微胖體型的扭身反轉。腹部的腰身要描繪得較含蓄點。

俯視視角跟仰視視角的扭身反轉

胸部

屁股

如果是由斜上方往下看的俯視圖，跟由下往上看的仰視圖，那描繪時就要將橢圓眼鏡（較胖的橢圓）重疊起來。

橢圓眼鏡的胸部（較胖的橢圓）

橢圓眼鏡的屁股（較胖的橢圓）

胸部

屁股

仰視視角跟俯視視角會比從水平
位置觀看時還要更有魄力,因此
在描繪打鬥場面時,經常會使用
到。

胸部

屁股

若是應用瓜魚人,那種具有動態的動作
呈現起來就會變得很容易。

俯視視角的扭身反轉的變體

胸部

屁股

更改變動 P.30 的俯視視角的扭身反轉姿勢，
呈現出跳躍的場面。

瓜魚人總結

扭動上半身的姿勢

胸部為半側面時，要畫成圓框眼鏡。

屁股為側面時，要畫成下垂眼鏡（較細的橢圓）。

瓜魚人是伸縮自在的！

不要一下子就想要描繪出一幅完成品畫作，一開始先試著透過瓜魚人建構身體構圖吧！

要呈現出一個具有魅力的動作…需要學習肌肉知識嗎？

要描繪人類時，學習骨骼以及肌肉知識是很好，但就算肌肉可以畫得很厲害，動漫畫的內容也不是說就會變得很精彩、很有趣。如果是要描繪主題為職業摔角跟拳擊的作品，那當然就另當別論，但更重要是人類的外側形體、身體的比例平衡、衣服的皺褶這些部分。站著的人、坐著的人、又蹦又跳的人、生氣的人、煩惱的人，如果沒辦法描繪出這些外觀姿勢，那無論是骨頭還是肌肉，全都是毫無意義的。就像是有些歌手即使看不懂音符，歌還是唱得很好聽一樣，就算不清楚人體解剖知識，還是能夠把一幅畫給畫出來。真的一定要肌肉時，再去參考書籍描繪就可以了，千萬不要陷入肌肉迷思當中。

第2章

動態姿勢的
基本動作「奔跑」

「奔跑」的四大法則是這個模樣！

重要

呈現最快速度感的姿態

準備離地姿態

讓身體往前傾，準備要踏出步伐的姿勢。

離地姿態

往斜下

往斜下

往斜下

手的擺動程度要擺到最大，並強而有力。

往斜下

幾乎是直線

只要運用瓜魚人
···30 秒世界最快的理想人體描繪法

為何要從屁股開始描繪起呢？

要描繪一個人的全身時，從臉部開始描繪起的人，就素描方面來說這是一種錯誤。最好方法是透過瓜魚人描繪法，標記出上部頭部（0）與下部腳部（8）的位置，決定位於其中間的腹部（4）位置。也就是說，只要位於人類中央的屁股位置確定下來了，就能夠透過這裡描繪出上半身跟下半身，如此一來大家常常會畫失敗，而變成體長腿短或是腳部浮空的情況，就會消失不見。

0

4

8

1 秒

3 秒

約 5 秒

①透過瓜魚人描繪人體時，只要想像整體模樣，掌握人體中心部位，衡量整體比例平衡，並往上下左右擴展出去，而不是由上往下照順序描繪出來，那就能描繪得很有協調感。

筆者這一路以來，描繪並研究了為數眾多的奔跑姿勢，卻發現這些姿勢全都會匯聚成這4個典型的樣貌。如果做成了動畫，那麼手部的擺動跟腳部的運行，都會重複這些姿勢做出動作。所以只要有辦法透過各種不同的角度描繪出這四大法則，那奔跑姿勢的表現就會萬無一失。

準備落地姿態

往前

往下

往後

往下

落地姿態

腳跟著地

約8秒

約15秒

25～30秒

②決定好中心部軀幹（丸子三兄弟）的位置後，就要視情況的不同，或從腳部或從頭部加上動作。

③成功以瓜魚人描繪出整體模樣後，在瓜魚人上面描繪上衣服，作畫就完成了。身體的體態跟肌肉雖然很重要，但個人是推薦一開始先透過瓜魚人享受動態姿勢的樂趣所在。

關於「全力奔馳」的姿態

準備離地～離地姿態的範例

準備離地姿態

拉抬起來的腿會整個摺疊起來，
準備往前跨步。

離地姿態

奔跑姿勢的優美樣貌。

準備落地姿態

準備落地姿態

描繪時要讓腿往前跨出，
並透過襯衫的皺褶強調身
體的扭身動作。

全力奔馳的姿勢，膝蓋會上抬得很高，手的擺動幅度會變得很大。試著描繪裙子在劇烈翻飛，然後可以看見膝蓋的姿勢吧！若是再加上皺褶較多的裙子搖曳飄動，就能夠呈現出很真實的動作。

落地姿態的範例

描繪時記得要讓身體往前傾，並讓手腳帶有躍動的角度。先以瓜魚人描繪出構圖，表現出傾斜程度，好讓頭部和胸部到前方。

> 落地姿態

右腳往前跨，皺褶會變成是朝畫面的左上方而去。

> 落地姿態

左腳往前跨出後，皺褶會變成是朝畫面的右上方而去。跟身體很服貼的衣服，這個傾向會很明顯。而有加入波形裙邊跟碎褶邊這類裝飾的蓬鬆裙子，因為這些裝飾會纏繞在腿上，所以如果皺褶的方向性很不明確，描繪時就要捕捉出布匹的搖曳飄動。

女性的手臂要描繪成左右擺動。

全力奔馳的「強而有力感」與「速度感」

若是將手腳的角度畫成「斜向 90°」，就會變成一種強而有力的奔跑。

「強而有力感」要透過 90°姿態呈現…側面

往斜下

90°

90°

往斜下

90°

往斜下

直線

「速度感」要透過上衣的搖曳飄動方式呈現

若是讓上衣往手部擺動的方向搖曳飄動，就會出現一股速度感。

男性手臂要描繪成是上下擺動。

建議可以一面想像登場人物是在什麼樣的情境下,講出什麼樣的台詞,一面描繪。

「跟著我來!」
「犯人是他!」
「到東京還有120公里!」
「你是我第二喜歡的人!」
「快點!拉麵店在哪?!」
「快點!廁所在哪!」
「計程車根本就靠不住~~!」
「銀行要關了!」

線稿畫成的奔馳場面。

為了將動作大大展現出來,這裡男性的手臂擺動也是描繪成有點左右擺動。

加上陰影描繪出來的範例。

全速奔跑姿勢

全速奔跑姿勢的描繪訣竅

1 身體要畫成前傾姿勢。

2 雙手要大大握起來，並彎成「ㄟ」字形、「ㄑ」字形。

3 腿（腳）不要張開雙腳，要將其中一隻腳彎成「ㄑ」字形，並將另一隻腳畫成直線去踢擊地面。

4 效果線要上得恰到好處。

追求獨創性、勇於挑戰
活躍於好萊塢的造形家、角色設計師

由片桐裕司親自授課，
3天短期集訓雕塑研習課程

課程包含「創造角色造形的思維方式」「3次元的觀察法、整體造型等造形基礎課程」，以及由講師示範雕塑的步驟，透過主題講解，學習如何雕塑角色造形。同時，短期集訓研習會中也有「如何建立自信心」「如何克服自己」等精神層面的講座。目前在東京、大阪、名古屋都有開課，並擴展至台灣，由北星圖書重責邀請來台授課。

【3日雕塑營內容】

課程開始
何謂3次元的觀察法、整體造形基礎課程。

雕塑示範
依角色造形詳解每一步驟及示範。

製作雕像
學員各自製作主題課程的角色造形。也依學員程度進行個別指導。

好萊塢電影講義作品分析
介紹曾經參與製作的好萊塢電影作品，以及分享製作過程的內幕。

作品完成！
3天集訓製作的作品及研習會學員合影。研習會後舉辦交流餐會。

【雕塑營學員主題課程設計及雕塑作品】

落地姿態…正面

左腿跨出到前方後，皺褶就會朝右右上方而去。

將原本以素描描繪出來的人物，進行動漫人物角色化的範例。

這個範例作品並不是那種跑得很快的奔跑，而是小跑步程度的奔跑，因此手臂跟腿的拉抬程度會很小。

褲子的筒狀部分會受到擠壓，
而形成蛇腹狀皺褶。

略為有點仰視視角的背面，要將屁股（腰部）畫得
稍微略大一點。

小跑步姿勢（有點趕路時的跑步）的描繪訣竅

1 身體要畫成垂直姿勢。

2 雙手不要擺動得太大。

3 腳不要抬得很高。

4 效果線不太需要。

準備落地姿態…背面

沒有跟身體很服貼的上衣（開襟衫跟夾克等），皺褶會從拉抬到後面的手臂（右手臂）其肩膀處，形成斜向的皺褶（朝畫面右上方而去的皺褶）。

右腿若是跨出到前方，服貼在身體上的襯衫皺褶就會變成是朝畫面的左上方而去。

褲子的皺褶要描繪成是朝著外側而去的。

如果是一件跟身體很合身的衣服，斜向皺褶就會很明顯。

布料沒有什麼空間的窄裙，布匹很容易就會在拉扯下形成橫向皺褶（因為右腳跨出到前方，所以會是朝畫面左上方而去的斜向皺褶）。如果是包覆著身體有空間的衣服，就會形成一種以用力往後拉抬起來的手臂（肩膀）為頂點的斜向皺褶。

43

關於躍動的「跑步」姿勢

俯視視角正面時，不要露出後面的鞋子，腳會比較有打開的感覺，看上去速度會比較快。

後面的手要很小

流線要朝著前頭

這個方向

在俯視視角下，瓜魚人的軀幹這 2 顆瓜（胸部和屁股）看上去會是相接在一起的。

44

縱線要通過身體的中心軸

要畫成往前傾

要可以稍微
看見手

要可以稍微看
見腳尖

膝蓋要
折成銳角

踢擊地面的腳部外形

要可以稍微
看見手肘

半側面前方俯視視角

姿勢的描繪訣竅

1 雙腳完全張開時，雙手也要完全張開。

2 膝蓋有對齊的話，手也要對齊。

縱線要全部都聚集在朝下
的一個點上。

從半側面觀看的俯視視角下，腰部要畫得較小一點，腿要畫得較長一點。要帶著一種不是在全力奔馳，而是在輕鬆跑步的感覺。

畫成逆光描繪出落在地面上
長長影子的素描範例。

關於躍動的「繞圈跑」姿勢

如果是標準視角（略為俯視視角）

這裡就來試著從各種角度看看同一個離地落地姿態吧！
下圖是以瓜魚人構圖，描繪出在略為俯視視角、俯視視
角、仰視視角下，觀看圓周運
動時的姿態變化。

因為由瓜魚人、泳裝人、著衣人這 3 種類型，一面顯示各個角度，
一面繞著跑道跑一圈，所以姿勢非常簡單辨識。無論是泳裝人還是
穿衣人，都能夠透過瓜魚人＋空想描繪出來。

6

5

4

如果是俯視視角，縱向形體會受到壓
縮，因此建議可以將手腳描繪得較長
點。只要將瓜魚人運用在構圖上，就
能夠呈現出各種不同的人物角色。

4

5

6

以仰視視角進行描繪時，建議可以讓下半身的腳（腿），
和人物角色的上半身相比之下，看起來顯得比較長。

只要讓瓜魚人的手腳產生變化，就會變身成為一些很意外的動作。接下來這些圖都是源自P.46～P.47離地落地姿態的變身範例。瓜魚人是一種化所有動作為可能的劃時代素描素體。

標準視角（略為俯視視角）的「奔跑」應用

1

只要將腳**A**描繪成像腳**B**那樣跨出到前面，就會變身成為往下跳的動作。

2

只要將腳**A**描繪成像腳**B**那樣衝出到前面，就會變身成為前踢動作。

左腳**A**→

3

只要刪掉左腳**A**，然後將臉朝向側面並描繪出一匹馬，就會變身成為騎馬動作。

6

只要將腳**A**描繪成像腳**B**那樣跨出
到前面，就會變身成為踢球動作。

5

舉起手**A**和手**B**，然後
左腳也抬起來，就會變
身成為滑冰場面。

4

投擲

只要讓瓜魚人全身都往前傾並揮下
左手，就會變身成為投球動作。

俯視視角的「奔跑」應用

只要讓一個在奔跑的人左手伸得很筆直，就會變身成為直拳命中的拳擊場面。

只要讓右手抓著樹，然後將右腳畫在後面，就會變身成為垂吊在樹上的動作場面。

只要讓一個在奔跑的人左右兩隻手拿著木刀，就會變身成為一名女劍士。

斬殺進去

只要讓一個在奔跑的人左腳跨出前方並手拿著球拍，就會變身成為一名桌球選手。

1

只要改變一個在奔跑的人其右手和右腳，就會變身成為泰山。

只要讓一個在奔跑的人其雙手拿著一根棒子，就會變身成為一名撐竿跳選手。

6

只要讓一名在奔跑的人左腳稍微打開，就會變身成為一名手執長槍這類器具並擺出架勢的少女。

5

打つ

只要改變一個在奔跑的人其左右手，然後讓這個人手上拿著球拍，就會變身成為一名在追球的網球選手。

仰視視角的「奔跑」應用

只要稍微改變一個在奔跑的人其手腳，
就會變身成為一名擊劍選手。

只要讓一個朝著作畫者這一邊奔
跑過來的人脖子朝向左邊，並將
左膝抬高到胸部，就會變身成一
個棒球投手姿態。

只要抬起右腳，就會變身成為一個
在跳躍的姿態。

只要讓朝著作畫者這一邊跑過來的人
舉起右手並拍打一顆球，就會變身
為一名排球選手。

只要抬起右腳，就會變身成為一個往上跳
的動作。

6

透過三段式奔跑描繪吧！

「標準視角（略為俯視視角）奔跑」
「俯視視角奔跑」「仰視視角奔跑」
是作者透過瓜魚人描繪法所思考發明
出來的操場一圈圖。一個「奔跑基本
動作」就可以發展成無限的動作，因
此請大家務必活用。

只要抬起左腳並將臉部朝向作畫
者這邊，就會變身成為空手道的
後迴旋踢。

壓制勝

5

只要讓往後方深處奔跑過去
的人伸出右手，就會變身成
為角力的壓制場面。

接著只要踢著一顆球，就會
變身成為一名足球選手。

劍道的動作

從身體開始描繪起

從身體開始描繪起

B

A

草稿要透過瓜魚人繪畫出來，但是要真正進行素描作畫時，可以像右圖這樣，讓人物**B**處於略高位置進行攻擊，如此一來就會更加具有動態感。

相撲的動作

即使是雙人姿勢，瓜魚人構圖仍是很有效果。

從身體開始描繪起

身體緊貼在一起進行對打的相撲力士，其身體要以較胖的橢圓身體描繪出構圖。

打高爾夫球的動作

另一個圓（肩膀關節）的位置規劃起來會很容易。

從身體開始描繪起

手臂根部前後重疊的範例。

若是身體的扭轉也運用瓜魚人，描繪起來就會很容易。

各種不同運動的動作寫生圖

對於要描繪具有動態的動作，以及具有遠近感的身體時會很有效。

從「踢擊」姿勢轉變為其他動作

舉例來說，仔細看看「踢擊」這個姿勢
要從「奔跑」轉變為其他具有動作的姿勢時，要針對什麼部分下工夫描繪才好呢？一開始要先思考一個「踢擊」畫面，然後再下工夫。

「奔跑」姿勢

從「奔跑」
轉變成「踢擊」

奔跑（落地姿態）的範例。

因為要一面預想對手的攻擊，一面進行踢擊，所以雙手需要跟「奔跑」姿勢一樣，擺在身體的前面，以防備瞬間的攻防。例圖是讓左腳這隻軸心腳的膝蓋稍微彎曲，維持身體平衡。

〔空手道的迴旋踢〕
如果是空手道，為了保護自己以免遭受敵人的
攻擊，理想上是要縮緊腋窩，擺出打鬥姿勢，
以便能夠隨時進行攻擊。

縮緊下巴…

描繪出頭部

縮緊腋窩進行
防禦。

透過累積在腰部的彈力進行旋轉…

稍微彎起膝蓋…
使其帶有一股彈力…
然後像是在用柔韌的鞭子用力鞭打那樣進
行踢擊。

理想型是要以「Y」字形來
保持身體平衡。

若是縮緊腋窩，就會變
成攻擊姿勢。

〔足球的踢擊〕
雖然也有一些場面跟空手道的迴旋踢
很相似，但是因為踢擊目的不同，所
以要運用整個身體很精準地踢球時，
大多都會變成一種雙手高舉萬歲的姿
勢。

雖然很難用一張圖呈現，但
是無論是空手道還是足球，
只要沒有扭轉身體用腰部的
旋轉進行踢擊，就發揮不出
威力來。

從「投球」姿勢轉變為其他動作

「投球」姿勢

搭配敵人描繪出一幅具有魄力的畫面吧！

再多描繪出一個瓜魚人，畫成將敵人扔飛的畫面。

投球畫面的素描範例

柔道家將壞蛋一口氣扔飛的畫面…但其實這並不是柔道，而
是棒球投手投球的姿態，再搭配上一個炮灰角色的組合。一
種若是透過誇張表現搭配一名炮灰角色，主人公看上去就會
是最強角色的範例。

第**3**章

動作場面、打鬥場面的
基本動作「空手道」

空手道的基本動作要從「架式」開始

空手道的四大基本站立法

彎起後方那隻腳的膝蓋，沉下腰並將後腳腳尖打開朝外。

彎起跨出在前方那隻腳的膝蓋，並將後方那隻腳伸得很筆直。

前屈立…以後腳5、前腳5的比例分配重心。

腰部和上半身相對於對手，要以側面朝向對方（稱之為側身對人）。

後屈立…以後腳6、前腳4的比例分配重心。

四股立…以左腳5、右腳5的比例分配重心。

前屈立是攻擊技巧的基本站立法

要用手推車子等重物時，若是壓低姿勢，然後將體重施加在車子的單一點上，並將後腳伸直成直線狀，不斷踢擊地面，就能夠發揮出最大程度的力量。與此同樣地，如果要擊倒正面的對手，只要將腰部朝向正面採取前屈立，並將全身體重加上去擊打出拳頭，破壞力就會變得很強大。這在拳擊這類打擊系格鬥技上，也是同樣相通的一種力學層面思考方式。

*架式的站立法根據各流派的不同，會有各自不同的見解，腳跟腰部的位置這些細節，會略微有點差異。這些架式跟招式，皆會以筆者長年的空手道經驗為基礎，陸續進行解說。

貓足立…以後腳7、前腳3的比例分配重心。

▲上半身必須挺得很筆直並將腿往左右兩邊打開，然後將腳尖朝外沉下腰。

◀輕微地彎起雙膝，然後用腳尖支撐前面的腳，後腳的腳尖則朝外打開。

空手道的實戰架式

接近四股立的架式…因為有沉下腰，防禦面很強。

接近前屈立的架式…可以很容易以後腳踢出踢擊。

在實戰場面中，因為要一面判讀與對手之間的間距，一面根據是要進行攻擊還是採取防禦，柔軟靈活應對才行，所以會形成一種具有動態感，準備要執行下一個動作的架式。這裡相對於畫面，是描繪出一個身體朝向正面的瓜魚人，以及一個朝向側面的瓜魚人，讓二人的姿勢產生變化。四股立的架式因為腰很低，所以會讓人預感這是一個要從防禦轉向反擊的動作。前屈立的架式若是將背描繪得很高，像是從上面稍微低頭往下看，就會形成一種站在前方與後方彼此相對的雙人姿勢。

接近前屈立的架氏（正面）…一種進行攻防時，手的位置、腳的位置處於自然體，沒有破綻的理想架式。

空手道是一種沒有破綻的「架式」

各種不同架式的範例

上段架式

中段架式

剛柔流的架式（貓足立）…第1屆極真會館冠軍山崎照朝先生的形象圖。是一種採取貓足立，以前腳3、後腳7的比例分配重心平衡，並將屁股縮到後方擺出架式，用以保護蛋蛋（陰部）的剛柔流獨特站立法。

描繪出側身架式模樣的畫作。身體相對於對手，是以側面朝向對方，因此可以很容易防禦身體跟頭部，以免遭受對手的直擊跟踢擊。

只要看架式就可以知道強弱

空手道也跟劍術很相似，都有那種在一瞬間擊倒對手的「一拳必殺」標語。而一名空手道家究竟是否累積能夠一招擊倒對手的重重修練，這只要看架式就可以知道了。一名弱者幾乎全身都會是破綻，好似一招就會倒地不起，但一名強者其架式的一舉手一投足，都會散發出型的基本功夫，不會做出無謂的動作，這時其對手也就會像是一隻被蛇盯上的青蛙那樣，連一步都不敢跨出去。

後屈立的架式，在松濤館流、和道流、系東流等各個流派，也幾乎都是相同的架式。右圖乃是作者所隸屬的剛柔流後屈立。剛柔流繼承了據說乃是現今競技空手道之源流，沖繩（琉球王國）傳統武術「那霸手」的招式。像右圖這樣的站立法稱之為後屈立，主要是松濤館流、和道流、系東流在使用。

後屈立…以前腳4、後腳6的比例分配重心平衡。

1965 年，高倉健的出道作空手道電影「電光空手道」（東映）中所展現出來的逼真
架式。至今仍難以忘懷這個帥氣的姿勢，就試著描繪了這一連串的動作走向。
當時認為這是一個能夠完全防禦蛋蛋（陰部）攻擊，同時在一瞬間進行手刀打、前
踢、迴旋踢的完美架式，因此在高中時代經常模仿的一個架式（作者談）。

2

將右手手刀抬至耳朵處，並將左
手手刀擺在前面，使兩者交叉。

手刀擋⋯針對攻擊，揮下右手手刀進行格擋。

3

松濤館流、和道流、系東流等流派的架式。此時，左手手刀要收
至心窩處擺出架式。

基本對打…由「架式」轉為「格檔」和「攻擊」

所謂的對打，是一種設有攻擊方和防守方，進行的練習形式。在這裡會透過瓜魚人人形和實際的素描範例，將攻擊方進行一次攻擊後，由防守方格檔下招式後進行反擊，接著攻擊方再施展一次攻擊的「基本對打」攻防描繪出來。在瓜魚人的插畫中，為了將躍動感呈現得更加明顯，有稍微試著改變了一下構圖。

1

防守方…要將拳頭稍微往前伸出，以便擺出一個沒有破綻的架式。

攻擊方…兩人的手都在同一個高度會沒有變化，因此就讓 B 這一方舉起了手。

2

A 要進行踢擊的前一刻，B 施展出左拳。

3

A間不容髮地踢出腳刀上段踢，**B**以左手手刀避開這招踢擊。在這種情況，就要將鏡頭擺在**B**的後方進行拍攝，讓**A**的踢擊往前方逼近而來，進而演出一股緊迫感。只要將踢擊的部分整個放大，就會更加增添魄力。

4

在這張插圖，因**B**的身體是垂直的，所以魄力會傳達不出來。建議可以讓身體往前傾，並加大前方的下盤，呈現出遠近感。

身體全身上下都是武器！

與對手正面相對時，可以透過用上手腳的直擊跟踢擊這些招式應對攻防，但被對手從背後擒抱住時，那就要透過頭後部、拳頭、手肘、屁股、以及用上腳跟後踢這類招式進行反擊。沿著身體正中線的喉嚨、心窩（肚臍的略上方）、陰部在受到攻擊時是很脆弱的要害，不過額頭是個例外。

額頭

額頭

頭後部

手肘

手肘

手肘

手（拳）

屁股

膝蓋

膝蓋

腳跟

前足底

腳跟

第**4**章

空手道基本拳法

〔1〕正拳直擊

旋轉拳會令威力倍增

子彈會透過旋轉增加威力是一件眾所皆知的事實，但其實正拳直擊也一樣會透過一面旋轉肌肉力量一面擊打出去，令擊穿力道倍增。拳擊的直拳雖然很難以目視看出來，但基本上也是旋轉拳。

正面圖

側面圖

①將正拳收到腋窩處擺出架式。

②攻擊時要讓拳頭擦過腋窩打出去。

③要打擊到的前一刻讓拳頭旋轉半圈，並透過肌肉的扭轉鑽入並刺擊對象物。當然有一點很重要的是，不要只是很單純用手擊打，丹田也要充分出力進行攻擊。

＊主要是以●部分來擊打。

子彈

正拳

中段正拳直擊

這是一幅描繪了擊打出去的右手臂與踏步出去的左腳，兩者為相反側的正拳直擊（逆擊），並擺出前屈立這姿勢的素描圖。擊打出去的拳與踏步出去的腳為同一側的正拳直擊（順擊）之範例作品請參考 P.2。

上段正拳直擊分解圖

正拳直擊的握法與架式

松濤館流、和道流、系東流的標誌，是一般大家所熟悉的左手或右手正面圖形。

而剛柔流雖然角度相異，但仍然是採用了拳頭作為標誌。

正面圖

打擊部分

正面仰視圖

半側面仰視圖

側面圖

90°

俯視圖

半側面圖

正拳…空手道的代表握拳方式。重點在於要以外側的大拇指與小拇指，緊緊固定住內側的三根手指。打擊部分則是食指與中指的 4 個關節部。

注意！ 以稻草捲靶訓練直擊

稻草捲靶是一種在木材上捲捆稻草，然後讓丹田盡情出力擊打鍛鍊正拳直擊、背拳、肘打、手刀等招式的用具。剛開始的時候，稻草會染上鮮血，但之後拳頭上會形成拳繭，並具有粉碎磚瓦的破壞力，到時要一招擊倒人也是有可能的。

在非洲・開普敦的道場，則是鐵製的（筆者談）。

以上段正拳直擊攻擊人中（位於唇上部的那道溝槽）。

這是以前屈立的姿勢施展出中段正拳直擊的範例。

75

描繪中段正拳直擊

從側面觀看的直擊

A

前屈立的腳跟，正確而言是要抵在地面上，但在格鬥中很多情況會像**A**和**B**這樣，腳跟往上抬。

將腳跟抵在地板（地面）上，是空手道很重要的一大重點。這個動作會產生一股推出去的力量。

從後方半側面觀看的直擊

從前方半側面觀看的直擊

從前方半側面俯視視角觀看的直擊

B

從後方半側面俯視視角觀看的直擊

由上往下看的身體（軀幹）要描繪得很短，而伸出去的
手腳（直擊側的手臂與後方的腿）則要描繪得很長。

正拳 正面的畫法

從一個長方形描繪起

1

描繪出一個 1×1.5 的長方形，並在中央畫出一條縱線，使 **B** 的面積稍微略大於 **A**。

2

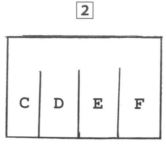

將 **A** 和 **B** 二等分，營造出手指 **C**、**D**、**E**、**F**。

3

以 **G** 為頂點描繪出一座山。

4

描繪出大拇指 **H**。

5

描繪出各隻手指的隆起處…

6

再加上陰影，作畫就完成了。

從一個橢圓描繪起

1

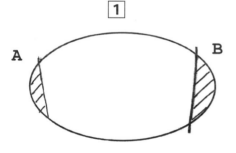

在一個橢圓上營造出面積較小的 **A** 與面積較大的 **B**。

2

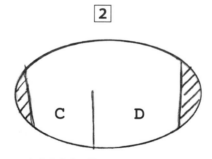

在中央畫出一條縱線，使 **D** 的面積略大於 **C**。接著削去斜線部分的 **A** 和 **B**。

3

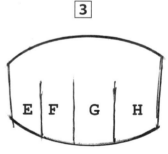

將 **C** 和 **D** 二等分，營造出手指 **E**、**F**、**G**、**H**。

4

描繪出大拇指 **I**。

5

描繪出各隻手指的隆起處…

6

再加上陰影，完成作畫。

正拳 手掌側的畫法

從一個圓描繪起

1
描繪出一個圓並在中央畫出一條
橫線。

2
在中央畫出一條縱線,使**B**的面
積略大於**A**,並將手臂的線條也
描繪出來。

3
描繪出略為傾斜的縱線
C、**D**,不過**D**要畫得
稍微比較偏內側。

4
將**A**、**B**二等分,營造出手指
E、**F**、**G**、**H**,然後描繪出
大拇指。

5
描繪出各隻手指的隆起處和手部
輪廓⋯

6
再加上陰影,作畫
就完成了。

正拳直擊(正面)

空手道拳繭(正拳拳繭)

空手道的正拳直擊,主要是以中指和食指的指根關節
進行攻擊。藉由鍛鍊這 2 個地方的關節,就能獲得強
烈的拳頭,並劈磚破瓦。

要分辨對方是否為一名空手道的
高手時,可以透過這 2 個地方的
關節是有形成巨大的拳繭進行判
斷。因此,手很乾淨且漂亮的人
通常會是一名弱者,這是不會錯
的,但相反地,也會有一些仁兄
刻意營造出拳繭虛張聲勢,讓自
己在別人眼中看起來好像很強。

空手道拳繭

正拳 側面的畫法

從一個長方形描繪起

1

2

3

4

描繪出一個 1×1.5 的長方形，並在中央下面描繪出一個作為大拇指構圖的圓。

在圓的左下方接上一個 U 字形…

然後從圓描繪出垂直線 **A**，並朝著左上方描繪出線條 **B**。

從線條 **B** 往下拉出線條 **C**，並描繪出曲線 **D** 和手臂線條 **E**、**F**。

5

6

在關節描繪出空手道拳繭 **G** 和皺紋 **H**、**I**，並擦掉圓不需要的部分。

然後加上陰影，完成作畫。

從一個橢圓描繪起

1

2

3

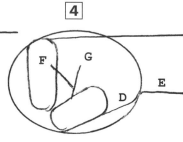

4

描繪出一個橢圓…

在左邊描繪出香腸 **A**…

然後描繪出香腸 **B**，使其碰觸到香腸 **A** 的下面，並描繪出手臂線條 **C**。

描繪出線條 **D** 和 **E**，並描繪出 Y 字形的 **F**、**G** 使線條碰觸到香腸。

5

6

描繪出空手道拳繭 **J** 和皺紋 **H**、**I**，並擦掉香腸 **A** 的右上部分。

將香腸 **B** 的右上部分也擦掉，並加上陰影，作畫就完成了。

錯誤的握拳方式會招來重大傷害

◎ **正確的握拳方式**

要很筆直

要握成是 90°。

90°

要以大拇指和小拇指緊緊固定住內側的 3 隻手指。

✕ **錯誤的握拳方式**

手腕要是彎曲⋯

就會往上折。

就會往下折。

骨折

喀呦

喀呦

骨折

擊打出去這一側的手腕要很筆直，而正拳其手指根部的關節部則要是一個直角。在描繪收手這一邊時，要收攏至身體，以免腋窩張開來。

各種不同視角的正拳畫法

正面仰視視角

描繪出一個正方形並在三分之一處畫出一條線。

要分割成 **A**、**B** 時,要讓 **B** 的面積稍微大一點。

畫出縱線 **C**、**D**,並以 **F** 為頂點畫出 **E**、**G**。

將大拇指擺放成斜的,並描繪出曲線 **H**、**I**。

在 **J** 的部分描繪出 4 個○標示,並讓 4 隻手指帶有圓潤感。

擦掉各隻手指的 **K** 這個部分,然後加上陰影,作畫就完成了。

側面仰視視角

描繪出構圖的圓和手臂的線條。

畫出 **(1) (2)** 角度的線條,然後描繪出大拇指。

描繪出各隻 **L** 字形 **(3)** 的手指…

然後加入大拇指的指甲,並將構圖的圓擦掉。

最後加上陰影,完成作畫。

半側面視角

1

描繪出一個很鬆垮的圓，以及稍微偏左的手指線條 **(1)**。手臂線條也先畫出來。

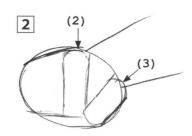

2 (2) (3)

畫出線條 **(2)** 作為食指，然後描繪出大拇指 **(3)**。

3 (4) (5)

描繪出無名指 **(4)** 和小拇指 **(5)**。

4

描繪出手指根部的關節、大拇指的指尖和指甲⋯

5

然後加上陰影，完成作畫。

半側面俯視視角

1

描繪出一個圓，然後在中央描繪出一條斜線。手臂也先描繪出來。

2

像圖這樣，描繪出整體手指形體。

3 (1)

描繪出 4 個像 **(1)** 那樣的「ㄟ」字形。

4

描繪出手指根部的關節⋯

5

然後加上陰影，完成作畫。

以正面仰視視角描繪出正拳直擊的範例。

83

〔1〕' 下段直擊

擊打要害很有效的直擊招式

下段直擊（當身），是一種在以反轉正拳直擊的形式打擊心窩這些地方的瞬間，往上擊打斷對手生機的招式。在拳擊很相似的擊拳動作就是身體重擊了。

側面圖

① 稍微旋轉

② 然後擊打

②

①

正面圖

打中的瞬間，運用手腕的力量鑽刺對手的心窩。

〔2〕背拳　　　　用在奇襲很有效果

1 面對位在側面的敵人，將拳頭充分地舉高到斜上方。

2 隨著腰部的反作用力打開胸部，令手肘和拳頭加速⋯

3 打中的瞬間，運用手腕的力量以背拳（手背側）進行擊打。

以手背側進行攻擊

背拳…握拳方式雖然與正拳跟下段直擊的拳頭一樣，但因為可以將手背側當作打擊部分進行攻擊，所以能夠讓對手吃上一記奇擊擊倒對方。比方說面對一名站在自己側面的對手時，沒辦法以正拳直擊擊打對方，但只要使用背拳，那就算是位於自己兩側的對手，還是能夠打倒對方。

側面圖 1

打擊部分→

側面圖 2

以背拳攻擊顏面

以半側面仰視視角描繪出來的背拳範例。

透過瓜魚人描繪出來的構圖。

以背拳打鬥的實際範例

透過瓜魚人描繪出兩個人的構圖。是下圖的草稿。

以線條描繪出角色用背拳擊打敵人場面的草圖。也畫上手槍離手的模樣跟背景的人物角色。

在完成的素描圖中，為了讓背拳展現出戲劇性，省略掉多餘的要素。畫面表現上是調暗了背景，將效果線進行中空留白處理。雖然這種攻擊是一種禁招，但人類最脆弱的部分，可以說就是眼睛跟鼻子了，因此以背拳的高度，攻擊這地方那是再適合不過了。

87

轉身瞬間的攻擊

← 上段

← 中段

透過瓜魚人捕捉出軀體的扭轉

透過瓜魚人描繪出來,用於素描的草稿。運用了雙手的背拳攻擊。因為能夠同時打擊上段和中段這2個地方,所以對手會很難進行防禦。

著重於扭轉所描繪出來的泳裝女性素描圖。

作畫完成後的打鬥場面實際範例素描圖。將那種利用了身體扭轉的反擊給呈現出來。

先描繪出一個拳頭，再試著改變手部姿勢吧！

1
首先描繪出一個箱子（長方體）…

2
然後描繪出縱線，將箱子進行分割，使**A**的面積稍微大於**B**。

描繪出大拇指、手掌側和手臂線條這些地方。

3
將靠前方的**A**再次分割成約二等分，**B**則從後方量起約三分之一處，進行再次分割。

4
在箱子上面描繪出手指根部的關節，並描繪出各隻手指的隆起處，如此一來就會變成一個拳頭。

5
試著讓原本彎起來的食指和中指伸出來。若是從拳頭描繪起，整體的協調感掌握起來就會很容易。

6
將各隻手指加上陰影，完成素描圖。

試著改變方向描繪

1
從箱子構圖描繪出來的拳頭。

2
從拳頭形體伸出手指，描繪出手刀形體。

3
最後加上陰影，作畫就完成了。關於手刀，會從下一頁P.90開始進行解說。

空手道精彩奪目的打擊技術

手刀的連續動作。是一種以小拇指側的手掌側面進行擊打的空手道代表
攻擊技巧。主要是用來狙擊脖子的頸椎、鎖骨、側腹，會很有效果。

以半側面仰視視角描繪出手刀的範例。

彎折起大拇指並對齊其他4根手指的手形稱之為手刀,是以小拇指側進行打擊。手刀跟棒球的投球動作很像,是一種將進行投擲動作的手和手肘大大高舉到頭後部,然後丹田出力揮下手臂的一種招式。

將拿著球的手大大高舉到後面的姿勢,跟手刀這個招式很相似。

胸部若是挺起,背部的肩胛骨就會挪動,而軀幹就會稍微向後仰。

投手的投球場面。

手刀連續三擷圖

1 上段架式

2 揮下

3 劈開的瞬間

喝啊

劈磚破瓦

劈開堅硬磚瓦一類事物的訓練也被稱之為擊破,是一個很符合空手道且擁有強大威力的帥氣招式。這個雖然不是禁招,但在比賽當中,如果沒有擊破得很乾淨俐落,是很難得分的。

手刀的基本動作

前職業摔角選手的力道山，正是因為其得意招式為空手道的手刀而出名。

1

像是要投球那樣，將手高舉到頭後部…

2

接著像是在投變化球那樣，從側面讓手臂和手部旋轉半圈…

3

丹田出力讓手碗帶有一個角度，並運用手腕力道以手刀部分奮力擊打。

93

描繪上段手刀

從側面觀看的手刀。

從後方半側面仰視視角觀看的手刀。

手刀手形⋯手若是處於打開狀態，有可能會因為手指挫傷而傷到關節或造成撕裂傷，因此在空手道的型當中，並沒有開手形。如果要以手刀進行打擊，就一定要彎起大拇指和小拇指，緊緊固定住內側的食指、中指、無名指。

從半側面俯視視角觀看的手刀。
半側面俯視視角的人物，其頭部和出現在前方的雙手都要描繪
得很大。例圖中的攻擊方人物，是將腿呈現成極端的小。

手刀手形（開拳）的畫法

基本…手掌側（左手）

1 排列2個正方形，並在裡面描繪一個橢圓。

2 描繪出一條曲線，使其超出下面的正方形。手指部分要以三等分為參考基準。A的縱線要畫得比三等分稍微窄一些。B和C的分界則要將縱線畫在三等分之處。

A B C

3 從上面正方形的下面往上量四分之一，並在這個高度描繪出大拇指。B和C要將縱線畫在二等分之處，並先擦掉A的曲線。

A

B C

4 描繪出各隻手指的隆起處，並在關節部分畫出橫線。

b

a

加入挪動大拇指時所形成的皺紋 a，以及其他4隻手指凹折部分的皺紋 b。然後將手腕的線條也描繪出來，手掌的形體就完成了。

5 彎折起大拇指、無名指、小拇指，營造出手刀形體。

6 最後加上陰影，完成作畫。

注意！要彎起大拇指、小拇指、無名指的理由

緊緊握住手會令全身的力量倍增，但就算是開手的情況，只要彎起大拇指，還是能夠獲得一樣的效果狀況。空手道的拳法全都會彎起大拇指（同時也是為了防止大拇指挫傷）。此外，如果是6這種手刀的情況，讓無名指和小拇指也彎起來，就能夠獲得更加強韌的力量。

應用1…手背側（右手）

1 描繪出一個像是毛筆筆頭那樣的形狀，並再中央加入一條曲線。

2 以三等分為參考基準，並將大拇指也描繪出來。記C，並加入曲線跟中指的標

C

3 畫出一條縱線，決定中指的位置。

4 描繪出各隻手指。

5 最後加上陰影，完成手刀。只要以一個前端比橢圓還要略細點的形狀作為構圖，彎起手指的手刀描繪起來就會變得很容易。描繪時試著加入一些粗略的分割線吧！

應用 2…手掌側（右手大拇指側）

1 從一個毛筆筆頭形狀描繪起。將曲線加入在中央的略上方。

2 在中央偏小拇指側標上中指的標記 C，然後畫上指尖，並將大拇指也描繪出來。

3 以中指為基準，描繪出彎起來的小拇指和無名指。

4 描繪各隻手指跟手掌的皺紋。

5 最後加上陰影，手刀就完成了。

應用 3…手掌側（右手小拇指側）

1 從一個像是火焰的形狀描繪起。在中央略上方處畫上曲線。

2 決定小拇指和無名指彎起來後的位置，並描繪出一個用來作為大拇指構圖的圓。

3 描繪出小拇指的形體和無名指的指尖。

4 描繪各隻手指跟手掌的皺紋。

5 最後加上陰影，完成手刀。

以半側面仰視視角描繪手刀的範例。脖子這個要害為手刀的狙擊目標，作為一種護身術也是很優秀的一個招式。在實戰場面，招式一旦命中後，原本密合起來的手指，有時會因為打擊的反作用力而分離開來。

〔4〕背刀

手形與手刀相同

背刀是一種固定住開手手指進行打擊的招式,其手形與 P.90 開始進行解說的手刀相同。手刀是以小拇指側的手掌側面進行打擊,而背刀則是以大拇指側。

大多都會對準脖子跟頭部這些要害部位來擊打。

以手部的大拇指側攻擊

固定住無名指與小拇指，鞏固整體手部。

打擊部分

大拇指也要彎起來，進行鞏固。

若是稍微彎起手指，手指就會出力，關節也就會固定住。

單純打開手，沒有採取任何動作的手部範例。無論是骨頭還是肌肉都很不緊實，會是手指挫傷這類傷害的原因所在。

很入畫的禁招…七招禁招

前面所介紹的各種招式，大多數都是給予敵人傷害的招式。因為是在畫作裡面，所以描繪的都是打擊場面，但是作為一個運動項目的空手道時，基本上原則都是採用「寸止」這種在打中的前一刻就要停住攻擊的規定。接下來所描繪的都是一些明顯很危險的招式，是那種會受傷原因所在，被稱之為禁招的攻擊。

（1）一本拳

中指一本拳

對準腮幫子下面一帶，將固定住的手指擊打進去的攻擊場面。

以仰視視角從側面描繪
出中指一本拳的範例。

中指一本拳

中指在其他 4 根手指很結實的支撐下，會在中央處突起，因
此只要用來打擊身體，就會深深陷入至身體裡，是一種被認
為是危險招式的禁招。

食指一本拳 食指在大拇指和中指很結實的支撐下而突起,是一種會
深深陷入身體裡的危險招式。當然也是禁招。

俯視圖

側面圖

大拇指一本拳

將大拇指刺入到肋骨的骨頭與骨頭之間的一種
危險攻擊招式。

半側面後方圖

側面圖

嗚！

空手道的招式裡，似乎並沒有大拇指一本拳，但筆者曾
有思考（作為護身術）並實踐過，其效果相當顯著。要
是骨頭看上去會透出來，招式命中的瞬間大概就是上圖
這種感覺吧！

正面圖

（2）戳喉（掐喉）

除了大拇指和食指，連中指也一併用上狙擊對手喉嚨部分。
如果擁有捏爆蘋果的握力，那就會是一招也能夠撕裂喉嚨的
危險招式。

側面圖

俯視圖

如果是用大拇指和食指

側面圖

背面圖（右手）

背面圖（左手）

以大拇指和食指（＋中指）抓住喉嚨進行攻擊。

半側面俯視圖

正面圖

防禦反擊也有禁招！

迴旋擋（攻防招式）

迴旋擋，顧名思義就是一種在對手以直擊或踢擊攻擊自己時，迴旋雙手格擋（防禦）這些攻擊。還是一種在格擋後，馬上一面旋轉雙手，一面同時回敬攻擊上半身和下半身的招式，在擅長接近戰的剛柔流的型當中，經常會登場。

捏蛋蛋攻擊（暫稱）

會標記（暫稱）是因為名稱會根據流派而有所不同，以及想當然爾，捏或抓蛋蛋（陰部），在如今已是難以實現的犯規招式了。實際上，筆者年輕剛拿到黑帶，並與剛柔流的教練進行對打（練習賽）時，就曾發生過在閃過攻擊的瞬間，居然被教練用力抓住了蛋蛋，整個人都彈了起來。這讓筆者深深體會到空手道的深奧，而在這件事十幾年之後的某一次，和一名身材壯碩的格鬥家在路上比武了起來，還被帶到了很不利的近身纏鬥，在千鈞一髮之際，腦海閃過了這件往事並實戰用了出來，結果取得了逆轉勝。雖然不是什麼值得稱讚的贏法，但是真的很感謝那位教練（筆者談）。

（3）貫手

一種手握成手刀往前刺出的招式。據說以前會將手插入到沙子跟碟石裡，一直鍛鍊到食指、中指、無名指這三根手指的前端變成一樣長為止。空手道的型（也寫作形）當中，實際上也有刺入腹部挖出內臟的粗暴招式，而且現在在空手道型的比賽當中，也會進行貫手的武術表演。

*型（形）…按照預定的順序表演各式各樣的招式，展現一連串動作確實度的一種練習形式。

側面圖

打擊部分

背面圖

半側面仰視圖

半側面正面圖

以略微仰視視角從前方半側面描繪貫手的範例。

攻擊對象是西瓜的話就還好，但如果是人類的身體，這個招式會非常可怕。實際上，這個預設以「四指貫手」穿破對手腹部並撕裂肉體的動作，就存在於空手道「十八手」這一些型當中，並在如今現代的年輕空手道家手中一脈傳承下去。這個招式存在著很根深蒂固的空手道文化與歷史深度，不過終究只是一種「型」，因此用不著過於擔心。

＊十八手…剛柔流的一種型（形）。型有很多種種類，即使是同一個名稱的型，有時在各流派的招式上還是可以看到微妙的不同。

沒有經過鍛鍊的普通人食指。

3 根手指要對齊

只以食指進行刺擊的「一指貫手」，這種經過鍛鍊的食指，其第 2 關節會格外地粗。除此以外，還有大拇指一本拳。

聽說以前，沖繩的空手道家為了學習「貫手」的這個招式，會從小時候就開始將手指插入至沙子裡鍛鍊手指前端。而且好像還會隨著年齡增長，加大砂石顆粒大小，到最後連小石頭也能夠很稀鬆平常地就插入，是一種會令 3 根手指長度變得一樣長的苛刻鍛鍊。實際上，似乎曾經也有人只鍛鍊一根手指，並像用長槍一樣突刺，以前的空手道似乎很超乎常人，真的是很不得了。

（4）戳眼

人類眼睛是無法進行鍛鍊的，因此是一個最為脆弱的弱點部位。進行攻擊的手形會變得像是猜拳的剪刀那樣，這時將大拇指靠在食指上，打開這 2 根手指，才可以增加強度和穩定性。當然這是一種禁招，在實戰當中是禁止使用的。

剪刀強度不夠

以其他手指固定住打開的 2 根手指。

仰視圖

眼前圖

側面圖

半側面仰視圖

俯視圖　　　　　　半側面俯視圖

從側面仰視視角描繪戳眼的範例。

防禦眼睛攻擊的方法

空手道的招式當中最為強烈的，相信就是針對雙眼的攻擊了吧！傳聞曾有空手道家刺擊了熊的眼睛而免於　難，但針對眼睛攻擊其實是一種很恐怖的攻擊。如果對手狙擊這裡，那會很難進行防禦，這裡描繪出了一個作為其防禦方法很廣為人知的招式。便是像這樣將手刀切進 2 根手指之間就行了，這是最煞有其事的軼事了。

戳眼的手形要打開 2 根手指並筆直地突刺，因此是貫手的一種版本變化。

正面圖

（5）開甲拳

一種彎起手指第 2 關節的手形擊打出去的招式。用來攻擊定點要害、人中（位於鼻子下緣唇上部的那道溝槽）、喉嚨等部位會很有效。

＊這裡的手指關節名稱為俗稱，正式名稱來說，第 2 關節是近端指間關節這個名稱，而第 1 關節則是遠端指間關節這個名稱。

仰視圖

側面圖 A（小拇指側）

側面圖 B（大拇指側）

將 4 根手指的第 2 關節與第 1 關節用力彎向手掌側，並將手指密合起來固定住。

半側面水平圖

手掌朝上的開甲拳

俯視圖

以開甲拳攻擊喉嚨。用來狙擊面積小
的地方會很有效。

以半側面仰視視角描繪開甲拳的範例。

打擊部分一覽

將各種拳法使用到的部分與手形一起整理了出來。

背拳

開甲拳

正拳

貫手

中指一本拳

大拇指一本拳

背刀

手刀

鐵鎚

底掌

（6）底掌

一種透過手掌下面肉層很厚的部分進行擊打的招式。跟相撲的張手、推掌很相似，但手的面積很大，相對就具有一股擊倒對手的破壞力，若是擊中顏面跟心窩，效果會很顯著。

半側面仰視圖

正面圖

打擊部分

背面圖

跟相撲的張手手形很相似。

側面圖

90°

左方半側面正面圖

以半側面仰視視角描繪底掌的範例。

右方半側面正面圖

俯視圖

以底掌攻擊下巴。

（7）鶴頭打

運用彎起來的手腕，由下往上進行打擊。也能夠
以同樣的手形進行防禦（鶴頭擋）。是一種能夠
同時運用在攻擊與防禦這兩者的拳法。

1 以鶴頭擋防禦對手的直擊。

2 以底掌進行反擊。

從鶴頭擋轉為底掌攻擊

因為不曉得對手的攻擊會是在什麼時候、從哪個地方，以猛烈的速度擊打過來，所以就以手腕關節在那一瞬間進行格擋，並立即反轉手腕轉為底掌攻擊對手顏面的場面。

所謂的鶴頭，正如各位所見，是因為形狀跟「鶴的頭」很相似而取的名稱。

從側面描繪鶴頭擋的範例。

手肘有可能會是最強的招式嗎？

將堅硬的手肘關節部分擊打到物體上的「手肘」，擁有將對手下巴粉碎掉的威力。和以威力強烈為傲的「膝擊」同為拳腳雙璧的一種攻擊招式。

只有在相當接近的接近戰之時可以施展手肘。攻擊時要將身體往前探出，並用力將手臂拉抬起來。

第5章

空手道基本腿法

〔1〕前踢

擁有極大威力的基本腿法

腿法是一種也能夠攻擊到離自己稍微比較遠的對手，而且破壞力很大的攻擊方法。這裡將會從很犀利、很筆直踢擊出去的「前踢」開始解說起。

* One-Two 連擊…是指在拳擊這一類的打擊格鬥技術，擊出一個動作幅度很小的刺拳後，緊接著擊出直拳的組合攻擊。在這裡則是將直擊和踢擊搭配起來的組合攻擊。

空手道代表性連擊「直擊踢擊」連續技術一例

特徵…空手道的「直擊與踢擊」乃是基本中的基本。只要精通這個 One-Two 連擊的節奏和協調感，對對手來說就會化為一股強大的壓力，並走向勝利。

踢完後，就將腳拉回後面，並回到準備進行下次攻擊的 ①。

在擊出直擊的同時，以前踢刺擊對手的身體。

迅速地往前踏出半步，擊出 2 次像拳擊的刺拳那樣的上段正拳。

擺出架式。重心置於雙腳中央，好讓雙手雙腳能夠隨時進行攻擊防禦的自然體。

腳的描繪步驟

① 畫出 2 條小腿的線條。

② 描繪出腳腕的圓圈。

③ 畫出腳背和腳跟的線條。

④ 左腳側面要畫成直線，腳尖則是要畫成曲線。

⑤ 將腳尖分割成 2 塊。

⑥ 擦掉腳腕側的構圖，並加入外側腳踝關節跟腳趾的線條。

外側腳踝關節

⑦ 描繪出細部並加上陰影後，從半側面觀看的左腳就完成了。

① 畫出小腿線條，並在腳腕處描繪一個圓圈。

② 畫出腳背和腳跟的線條。

③ 描繪出像是「く」字形般的腳跟線條。

④ 描繪出一個很鬆弛的「く」字形。

腳部內側要讓足弓凹陷進去，連接起到腳趾尖的線條。

注意！在空手道，是將腳趾的關節稱之為中足。這裡就是打擊部分。

⑤ 將中足、腳跟、腳腕這些地方的細部修整出來。

內側腳踝關節

⑥ 描繪出大拇趾跟內側腳踝關節的形體。

⑦ 將其他腳趾也描繪出來並加上陰影後，從側面觀看的右腳就完成了。

上段～中段前踢

前踢的形狀

若是伸出大拇趾踢擊，大致上大拇趾都會挫傷。因此要將體重施加上去，以突刺的方式，將腳趾翹成 90° 進行踢擊。

×

○

直線

90°

正面圖

踢出在前方的腳，建議可以描繪成大約臉部的 2 倍大。因為會帶有傾斜，所以中足看起來會很大。

以各種不同角度描繪赤腳和有穿鞋子的腳的素描範例。

俯視圖

背面圖

從前踢觀看腳形

空手道雖然都是打赤腳，但這裡素描範例有搭配上有穿鞋子的腳，好能夠應用在屋外的打鬥場面上。因為描繪的是很簡單的商務鞋，所以大家可以改畫成各種設計的鞋子練習看看。

從水平側面描繪上段前踢的範例。

水平側面圖

俯視側面圖

半側面仰視圖

水平側面圖

半側面仰視圖

從半側面仰視視角觀看上段前踢的速寫圖。

進行上段迴旋踢時都會對準顏面,因此就算踢擊時沒有彎起腳趾,效果還是很顯著。當然彎起大拇趾也是沒問題的!

前踢動作 1、2、3

基本動作

從前屈立的架式開始動作。描繪從半側面觀看的一連串動作。

以左腳為軸心腳，拉抬起要進行踢擊的那隻腳的膝蓋…

像是在突刺那樣踢擊對手的身體。

擺出架式。從側面觀看的動作。

像是要抱住左膝那樣，抬起左膝…

然後很犀利地踢擊出去。將踢腿伸得很直的前踢，是基本中的基本。

更實戰的動作

1 從架式的階段就要緊握住手。

2 一面透過上半身和手臂抓住平衡，一面像是要從腰部抬起腿那樣，將膝蓋往身體拉抬。

3 對準上段踢出踢腿。

想要防守住踢蛋蛋攻擊

在要害當中，最容易出現破綻的就是蛋蛋了。這個部分是無法透過肌肉訓練進行鍛鍊的部位，因此要徹底實施防禦。要是萬一被打到了這裡，那不管是什麼樣的超人，一樣一招就會痛倒在地。

其解答就是，貓足立！

有一個架式是用來防守踢蛋蛋攻擊的。那就是「貓足立」。只要以這個站立法擺出架式，就能夠在對手的踢擊來到蛋蛋的瞬間，以帶有點內八字的大腿格擋，因此幾乎不會踢中。

描繪穿著裙子的前踢

如果是前踢,踢出時裙子會往上方飛舞起來,因此實際上並不會像上圖這樣,掀得很圓又很開。

所以其實裙子會像上圖這樣,被風壓捲到裡面,閉合成縱長狀而看不見內側,不過如果畫得是漫畫,那就會有「誇張表現的自由」了。

實際範例場面

人物角色穿有裙子的前踢。

在路上的動作場面。這是將刊載於 P.60 的「從奔跑姿勢作畫出來的前踢範例
作品」進行更改變動,描繪出與複數敵人打鬥的人物角色範例。就算敵人持
有武器,踢擊還是比較容易擊中對手,因此效果會很卓越。

〔2〕腳刀

將膝蓋抬至身體前面進行踢擊

如果要描繪一個在側身對人的狀態下，施展出迅速的腿法，那會很推薦腳刀。

特徵…面對一名在側面的敵人，又或者從正面而來的敵人時，反擊踢法會很有效。此外，還是一個可以連結至跳得很高進行踢擊的「飛踢腳刀」的招式。

透過腰部和膝蓋這兩個彈簧，將腳刀部位抬向側面方向，並運用腰部的扭轉力道，以及一口氣打開髖關節的力道，以腳刀部位進行直線打擊（踢擊）。

將膝蓋抬往腹部，並將腳調整成一種可以用自己的眼睛看到腳底的角度（預備動作）。

擺出架式。

從腳刀觀看腳形

腳刀的描繪步驟

打擊部分

畫出2條小腿的線條，並描繪出腳部的三角形和腳趾的四角形。

腳部內側要讓足弓凹陷進去，然後描繪出腳趾的分割線、大拇趾、內側腳踝關節的形體。

描繪出腳趾的圓潤感跟指甲。

4

水平圖

加上陰影後，從水平位置觀看的左腳就完成了。

1 從架式開始抬起腳的動作。

2 腳刀的預先動作。膝蓋要拉抬至身體的正面。

3 上段腳刀踢

腳刀的腳形，要翹起大拇趾，
並壓下其他 4 根腳趾。

略為正面圖

水平圖

半側面仰視圖

半側面仰視圖

腳刀動作 1、2、3

腳刀基本上是一種在敵人為數眾多時，踢倒側面之敵人的招式。

2

將膝蓋拉近至身體前面。

1

一開始先擺出自然體架式。這裡要試著以瓜魚人人形描繪連續動作。

實際範例場面

對準對手的下巴，側向踢擊下去。這是從瓜魚人 3 描繪出來的範例。

穿著裙子的人物角色其腳刀的準備動作。這是從瓜魚人 2 描繪出來的範例。

128

活用像是用相機廣角鏡頭在仰視視角下進行拍攝那樣，前方事物會變大到很極端的效果，所描繪出來的插圖範例。

這是以一種如廣角鏡頭般那種誇張美化方式，將在俯視視角下所觀看到的形體描繪出來的素描範例。

透過瓜魚人人形描繪出來的素描構圖。

〔3〕後踢

背對對手閃避攻擊,並打出踢擊攻擊,後踢正是最佳選擇!腳刀是以腳的側面進行側踢,而後踢則是一種露出背部,並以腳底進行踢擊的招式。

1 轉圈背對對手…

130

2 對準下巴進行踢擊。

正面

〔4〕迴旋踢

將膝蓋拉近至腰部側面進行踢擊

從身體的側面迅速踢出踢腿進行攻擊的迴旋踢，具有能夠在不被敵人察覺下，出其不意地施展出招式的優點。

特徵…是一種適合攻擊身體的側面，並運用腰部和腳的旋轉踢下的招式。人類的身體側面，是一處很難進行鍛鍊的要害，因此只要打中的話，一招就會倒下。

1

架式
雙手雙腳隨時能夠進行攻擊、防禦的架式。

2

將腳抬到右腰側邊…

3

然後以將右手臂往回收的方式扭轉上半身，並將右腳踢至左上方。

1

透過瓜魚人人形描繪出來的素描構圖。

2

3

上段迴旋踢

表現出迴旋踢踢腿法確實命中上段這個動作的範例。
上半身會略為倒向後方，但頭部記得不要傾斜。

4

藉由扭轉上半身保持身體的中心平衡，踢擊就會發揮出如鞭子般的威力。

4

從正面描繪出抬起踢腿，並旋轉腰部這個動作的範例。

有讓軸心腳微微旋轉至外側。

133

描繪上段迴旋踢

背面圖

有稍微讓軸心腳旋轉。

上段迴旋踢要先將踢腿（收腿）抬到腰部側面，再進行踢擊。
在這種情況，就要將左膝拉近身體，並稍微讓承受重心的右腳旋轉，從側面轉動左腳進行踢擊。

半側面圖

以仰視視角從各種不同
角度描繪的範例

側面仰視圖

半側面仰視圖

正面仰視圖

135

描繪更具有魄力的迴旋踢

以迴旋踢高高舉起踢腿的場面。高舉過頭的腳要描繪得很大,而軸心腳要描繪得很小,表現出像是用廣角鏡頭拍攝的一樣。

1

從架式轉為準備動作。這裡要透過瓜魚人人形將動作捕捉出來。

2

將腿拉抬至腰部側邊…

3

對準上段進行攻擊。

將瓜魚人構圖用在草稿上所描繪出來的素描範例。

畫面構圖是一種倒三角形,穩定感過重,因此在素描時,是將畫面構圖略為右傾打破平衡感,進而表現出動作感。

變更姿勢展現出軸心腳。

將上一頁迴旋踢素描圖的右腿加長，畫成仰視圖這種魄力場面的範例。

迴旋踢格鬥場面實際範例

同為女性角色的打鬥場面。透過瓜魚人描繪出來的構圖姿勢很有穩定感，因此在素描時，是試著讓畫面構圖稍微往前方傾，進而呈現出動作感。

要先透過瓜魚人人形，摸索出二人的前後關係。

地面的線條

若是一個沒有經過鍛鍊的人使出迴旋踢，上半身會整個往後倒，進而失去身體平衡。

將素描的構圖描繪出來。

同為男性角色的打鬥場面。

上圖這個範例作品，是畫成進行攻擊的角色，身體是站成垂直的，並讓踢腿也抬高到幾乎是垂直的，這種「如特技表演般」的姿勢，嘗試將魄力呈現出來的作品。著名場面是透過炮灰角色其手腳表情而誕生的，因此會需要進行無數次的嘗試作畫。

139

描繪後迴旋踢的示範範例

秘訣就在於巨大旋轉所帶來的氣勢！

右腳
左腳

將左腳移動到右腳前面，並以左腳
為軸心腳…

右腳
左腳

轉身向後讓身體旋轉，並準備用右
腳進行踢擊。

右腳
左腳 軸心腳

隨著旋轉的氣勢，同時高高抬起右腳…

軸心腳的膝蓋要是筆直的。

4
5
6

右腳

利用離心力，以腳跟打擊對手的頭部。是一種對手絕對想不到，在旋轉
一圈露出背部的瞬間，自己就會被擊沉的厲害招式。

著地

7
回到 [1]。

141

腳的腳跟與小腿會成為打擊部分。這跟巴西的卡波耶拉（Capoeira）這項
格鬥技當中經常會使用到的腿法很相似。

第6章
空手道基本飛踢腿法

從「奔跑」姿態開始描繪起

飛踢是一種先跳躍到空中後，再施展出來的招式，因此會伴隨著很大的動作。在這裡，再來溫習一遍第2章所講解過的動態動作姿勢的基本動作「奔跑」吧！

「奔跑」姿態的瓜魚人人形。
雙腳離開地面的瞬間，正好適合跳起這個動作的外形！

運動的基本動作就是「奔跑」

只要使用瓜魚人人形構圖，那麼要從「奔跑」姿態描繪出「二度飛踢」，意外地也很簡單。一個「奔跑」姿態，會有速度感、躍動感。而這個姿勢跟跳高、跨欄時的腿部形體也很相似。

將「奔跑」姿態時踩到底的腿往前伸出！

向前飛踢的描繪範例。所謂的二段飛踢，就是指將最初的踢擊當作是一個假動作，再很犀利地擊中下一個向前飛踢的招式。

仰視視角的向前飛踢姿勢。

以瓜魚人人形,描繪出大
跳躍姿勢的範例。

從半側面描繪出向前飛踢的範例。如果敵人身材很高大,那麼跳起來前踢,打擊力
會比一般前踢還要強,用來呈現一些具有魄力的場面就會很有效果。

飛踢腳刀

將腳刀變成「飛踢腳刀」

試著將腳刀變成「飛踢腳刀」吧！在第 5 章，已經有練習過腳刀的姿勢（P.126）了，因此這裡要應用該姿勢，看看飛踢腳刀的描繪步驟。

運用在腳刀構圖上的瓜魚人人形。試著從膝蓋彎起這隻軸心腳看看…

腳刀。從一個身體看上去是正面的位置描繪出來的素描範例。

只要彎起左腳並將身體姿勢調整成側面對人，就會變成飛踢腳刀。

從飛踢腳刀瓜魚人人形描繪出來的素描範例。

腳刀。從身體背面描繪出來
的素描範例。

飛踢腳刀。只要描繪時將腳刀的
軸心腳往上抬起，就會變成飛踢
腳刀的模樣。

為何飛踢是「單腳踢」形態呢？

拉抬起單腳踢擊的姿勢，是為了避免接觸對手的武器跟
障礙物。此外，如果用雙腳踢擊，落地時身體平衡會很
差，跌倒的機率就會很高，因此單獨用單腳踢擊才是理
想的。範例作品為了在落地後擺出架式，有特意打開腋
窩，為下一個動作做準備。

動態模樣會有一種必然性

從飛踢腳刀觀看何謂「合情合理的動作」

這是一幅很具有魄力的飛踢腳刀素描範例。描繪這個動作時，踢腿的「腳刀」腳形雖然也很重要，但重點會是在折疊收回的那隻腳上。

手不要高舉萬歲，要用來護身會比較好。

頭部、臉部不要抬起來，要縮緊下巴。

不要用腳尖踢擊，要用腳刀部位。

手不要閒置，要用來護身。

腳不要張開，建議盡量要貼緊屁股。

正確的收腳腳形

收腳的特寫放大

注意！ 為了避開針對下半身的攻擊並保護蛋蛋（陰部），腳不要張開。

理想的收腳腳形，是要盤腿起來，然後將大拇趾彎向上方，並將其他4根腳趾彎向下方。這個腳形，會使得腳部的肌腱、肌肉力量倍增，而透過將腳貼著身體高高跳在空中，就能夠避開來自下方的攻擊。

縮起一隻腳的效果

形形色色的飛踢腳刀（側踢）姿態

縮起的那一隻腳要是不縮到最
小程度，就會很危險。

✕ 錯誤的收腳腳形

將身體和縮起的那一隻腳凝聚起
來，可以令腳刀的威力增強。

有些人的腳會描繪成這樣，但腳腕是不可能彎這
樣的。以結論而言，空手道招式的基本動作，將
會是動態姿勢中打鬥姿勢的基本動作。希望大家
看過本書後可以理解這一點。

飛踢腳刀的動作

3 以A腳（左腳）高高跳起…

1 以A腳（在這裡是左腳）為軸心腳…

2 在擊出牽制刺拳的同時，以帶有助跑的B腳踏出一步。

150

5 以**A**腳（左腳）的腳刀部位踢擊對手的顏面、頭部。

4 縮起雙腳，準備踢擊…

在踢出的瞬間（ **5** 的姿勢），雙手的姿勢因為要一面維持身體平衡，一面擺出攻防架式，所以雖然姿勢的形狀會有個人差異，但整體來說像三角尺那樣的流線形是最理想的。

6 落地。

描繪飛踢腳刀

腳刀部位就是打擊部分。

收腳的腳底朝向了側面，會使不出力來。

腳刀的畫法請參閱P.126。收腳的腳底，理想上是要朝上。從半側面觀看並強調遠近感的素描範例。

透過瓜魚人人形描繪出來的各種飛踢腳刀姿勢。

以仰視視角描繪出來的打擊瞬間素描範例。

以半側面略為仰視視角描繪出來的素描範例。

以瓜魚人人形練習過攻擊場面後，再來就可以試著擺上敵方角色描繪看看。

打鬥場面的構圖。

在前方擺上一名炮灰角色，然後描繪出招式命中時的實際範例。一個跳躍起來的招式，要透過主要角色其全身動作呈現出躍動感。炮灰角色也要描繪得很不穩定，就像是受到了很強烈的打擊。

153

飛踢腳刀　仰視圖
因為是一面以左手、右腳護住身體，一面將全身重量施
加在右腳腳刀（包含腳跟）上並跳起來踢下去的，所以
要是完整命中，其破壞力想必會是格鬥技界 No.1。

飛踢腳刀　正面仰視圖

飛踢膝擊，
威力絕倫！

膝擊的局部特寫。膝蓋部分因為非常的硬，所以若是命中下巴，傷害會很大。

透過瓜魚人人形描繪出來的打鬥場面構圖。

飛踢膝擊的素描範例。

澤村忠先生的大絕招「真空飛踢膝擊」
1970年代，以踢拳東洋冠軍遠近馳名的澤村忠先生，其實是本人在日本大學藝術學院空手道社時小2屆的學弟。我們在和歌山縣白浜集訓途中，他看到我的腳被海膽刺紿刺到了，就背著我回到了宿舍。我想起當時他把我的腳放進了倒有醋的洗臉盆裡，幫我溶掉了刺並拔了出來。真是沒想到其實心地很善良的他，會成為東洋冠軍。這次將他如今仍蔚為話題的大絕招「真空飛踢膝擊」構想並描繪了出來。

替一個飛踢腳刀踢擊連續動作加上背景，呈現出人物角色在修行的模樣。

飛踢腳刀連續動作實際範例

透過瓜魚人人形描繪出來的構圖。無論是哪個姿勢，都是一個很入畫的動作。要跳得很高，就需要有一個助跑一、兩步後，拉抬起膝蓋的動作。如此一來，④這個動作就能夠像在突刺那樣，朝著目標物進行踢擊。

使用上面的瓜魚人描繪出來的人物角色動作範例。P.158 的作品則是將這個範例作品再加強，提高了完成度的作品。

空手道「精神貫注神情」的基本表情

7

帶著犀利的眼神盯著對手的「精神貫注」。眉頭的皺紋會跟「生氣」表情很相似。在這邊嘴巴是閉了起來，不過也可以加上一些嘴巴張開的感情表現要素。

笑…眉毛、眼睛、鼻子跟嘴巴周遭的肌肉，要描繪成是呈放射狀擴散的。

嘴角要往上移張開嘴巴。

怒…若是讓皺紋集中在眉頭，眉毛外側就會往上揚。

嘴角要往下移開張嘴巴。

驚…將眉毛畫成「八」字形瞪大眼睛，並將臉部肌肉描繪成是朝外側擴散的。

嘴巴要呈「O」字形大大張開。

悲…將眉毛外側往下移閉上眼睛，並將皺紋集中在眉頭描繪。

嘴角要往下移並大大張開嘴巴。

從一個「蛋型」變成一張「精神貫注神情」

試著從一個被視為形狀很理想又很優美的「蛋型」，描繪出男女臉部吧！這裡會從一個注視著前方的認真神情，變化成「精神貫注神情」。

正面臉部

描繪步驟

1 蛋型

在中央的上下左右畫上一道十字線。

2 頭部

也可以將左右兩邊的輪廓稍微削掉一些。

3 眼睛和鼻子

中央　中央

眼睛

鼻子

下巴

以十字線為基準決定眼睛、鼻子的位置。

4 嘴巴

鼻子
嘴巴
下巴

決定嘴巴的位置，並擦掉構圖線。

5 頭髮和耳朵

將髮際線跟耳朵這些地方描繪出來。

6 完成

修整細部進行收尾處理。

各部位的位置決定方法

1

在蛋型的中央畫出一道十字線，並且在左右兩邊的中央標上眼睛（眼眸）的標記。

2

在眼睛跟下巴中央的微上方，標上鼻子位置的標記。

4

加入眉毛跟髮際線線條。

在鼻子跟下巴中央的微上方，標上嘴巴位置的標記。

3

描繪出耳朵，並將髮型修整出來。

5

最後加入陰影跟頭髮筆觸，正面臉部就完成了。

變化成「精神貫注神情」的訣竅

如果是女性

像 P.161 的範例那樣，讓眉頭皺起並將眉毛描繪成是往上揚的。

眉毛要很細。

眼睛要很大，眼睫毛則要很鮮明。

臉頰線條則要很柔軟，下巴要帶有圓潤感。

更改變動髮型呈現出飄動感。

若是從長方形改成梯形，嘴角就會往下移。

要將下巴畫得較長一些並張開嘴巴。

男性範例

正面臉部

精神貫注神情

描繪成眉頭皺起，並睜大眼睛、眉毛上揚的例子。嘴巴要張開成像是從肚子裡發出聲音。

女性範例

正面臉色（照片資料）

精神貫注神情的素描範例。

將精神貫注神情畫成動漫人物角色的範例。

半側面臉部

畫在構圖上的十字線，其縱線要畫成像是弓狀的曲線。
輪廓要稍微營造出一些凹陷處，描繪出半側面臉部。

描繪步驟

1 蛋型→頭部
弓狀線

畫上十字線，縱線要是弓狀線（曲線），橫線要是直線。

2 眼睛
中央　中央

將眼睛配置在經過分割後的直線中間。

3 鼻和耳
眼睛　（眼睛上緣）
鼻子　耳朵
（鼻子下緣）
下巴

以十字線跟耳朵為基準，決定出位置。

4 嘴巴
鼻子
嘴巴
下巴

以鼻子和下巴為基準，將嘴巴配置上去。

5 輪廓
凹陷處
凹陷處

調整局部眼睛和下巴。

6 完成

修整髮型。

各部位的位置決定方法

1

如果是半側面臉部，就要將正中線畫成曲線。

2
3 分之 1
左眼

左眼的位置，要畫在蛋型的幾乎正中央處。

＊正中線…以縱向方向環繞左右對稱的生物其身體表面中央的一條假想線條。就是頭部的縱線。

3
髮際線會在眉峰的斜上方。

蛋型的臉部會是一個面具，而頭後部和耳朵會在面具的後方。如果是一名男性，那麼髮際線線條就會很重要。

4

修整髮型。

5

最後加入陰影跟頭髮筆觸，略為俯視視角的半側面臉部就完成了。

仰視視角的簡單畫法

1 在橢圓的中央左側描繪出一個「く」字形的鼻子，並稍微削掉一些左邊緣，調整臉頰線條。

2 眼睛要跟半側面臉部時一樣，標上標記，並在橢圓的下方畫出下巴線條。

3 眉毛、鼻尖、嘴角要描繪在間距相同的位置上。

眉毛
鼻尖
嘴角

4 修整完細部後，就加入陰影跟頭髮筆觸，如此一來仰視視角的半側面臉部就完成了。

女性精神貫注神情

要讓長方形翹曲起來，描繪出嘴巴。

將下巴畫得較長點，張開嘴巴。

男性範例

略為俯視視角的半側面精神貫注神情。因為嘴巴有張了開來，所以下巴輪廓部分的凹陷處會變得較為不明顯。

仰視視角的半側面精神貫注神情。若是張開嘴巴伸長下巴，那麼下巴下面的陰影形體就會有所變化。

女性範例

半側面臉部（照片資料）

精神貫注神情的素描範例。

畫成動漫人物角色的範例。有將頭髮進行誇張美化，呈現出飄動感。

側面臉部

側面臉部也是可以從蛋型描繪。因為精神貫注而張開嘴巴時,那麼即使臉部是正側面角度,還是可以配合場景畫成稍微有點半側面。

1
描繪出一個等腰三角形,作為眼睛的構圖。

2
加入眼眸。

3
讓三角形帶有些許弧度。接著畫成雙眼皮,並加入眉毛進行調整。

描繪步驟

1 蛋型→頭部
4等分
分割橫線標上標記。接著開始畫出下巴輪廓。

2 眼睛
耳朵
下巴
先在眼睛的位置描繪出一個等腰三角形。

3 鼻和耳
眼睛
鼻子
下巴
(眼睛上緣)
耳朵
(鼻子下緣)
以眼睛為基準描繪出鼻子,並將各自的位置決定出來。

4 嘴巴
鼻子
嘴巴
下巴
在嘴巴位置、髮際線上標上標記。

5 頭髮
修整髮型。

6 完成
將斜向筆觸加入在頭髮上後,側面臉部就完成了。

讓精神貫注神情有所變化的訣竅

眼睛改成直角三角形,畫成眼角上揚眼睛。

將下巴畫得稍微長一點,張開嘴巴。

男性精神貫注神情範例

女性精神貫注神情範例

從略為半側面角度觀看的側面臉部（照片資料）

畫成動漫人物角色的範例。是將各部分進行單純化呈現。

精神貫注神情的素描範例。從半側面描繪，會比較容易呈現出立體感。

側面臉部（照片資料）

畫成動畫人物角色的範例。這裡是試著將嘴角描繪得比真實風格的素描還要稍微往下移。

精神貫注神情的素描範例。是將張開後的嘴巴形體描繪得很真實。

男性範例

用很帥氣的角度描繪

有針對下巴角度下一番工夫，使其成為很英勇姣好的側面臉部。

仰視視角範例

照片資料

正面臉部

左方半側面臉部

右方半側面臉部

女性　　真實風格表現　　　　　　　　　　　動漫風格表現

男性

正面臉部

左方半側面臉部

俯視視角範例　女性

真實風格表現

動漫風格表現

正面臉部

左方半側面臉部

右方半側面臉部

男性

正面臉部　　　　　　　　　　　　　　　左方半側面臉部

169

「精神貫注神情」的素描範例作品

透過略為俯視視角描繪出半側面臉部的男性「精神貫注神情」範例作品。這是一幅描繪出男性皺起眉頭，並發出巨大喊聲模樣的作品。嘴巴要是張開，鼻子也會微微地往上拉扯。

女性精神貫注神情範例作品。身體是側身對人（腰部和上半身相對於對手是側面角度），而臉部則是朝向了觀看者這一邊。這是一幅從略為俯視視角描繪出半側面臉部的作品。這幅作品是讓眼角上揚，並給予眼睛一種很不安穩的光澤，試著將這名女性畫成像是反派角色那種很恐怖的相貌。

如果是按照規定的順序表演各種招式，展現出一連串動作的確實度，這種空手道「型」的武術表演，那即使是一個人，還是要假想眼前有一位對手，並將目光朝前。這裡是表現出那種瞪著眼前的敵人，並集中精神不露出絲毫破綻給對手的表情。

跟左頁作品幾乎是同樣構圖的姿勢。這幅作品則是那種眼眸炯炯有神的精神貫注神情。這裡透過了頭髮的扭動，
跟指著事物的左手，讓人感覺到有一股動作感，並透過用力緊握起來的右手拳頭，加強防禦意志的堅定感。

咬緊牙根的女性精神貫注神情範例作品。和嘴巴有張開的素描範例作品（請參閱 P.170）
一樣，都是描繪成讓皺紋集中在眉頭，並讓嘴角往下移。若是下巴有出力，一般被稱之
為腮幫子，這個使用於咬合時的肌肉部分（嚼肌）就會很顯眼。

迴旋擋的「精神貫注神情」

空手道中，不只需要磨練直擊跟踢擊這些攻擊，也要磨練用於防禦的「格擋招式」。本頁所描繪的這兩張素描範例，是一種叫做「迴旋擋」，難度略高的「格擋招式」。這裡試著將連續動作當中的姿勢，以及該姿勢當下的「精神貫注神情」呈現了出來。

說到『七龍珠』，那是全世界名聞遐邇的作品。作品裡面所登場的「龜派氣功」其招牌動作如果是從空手道的「迴旋擋」這個招牌動作所進化而來的，那身為一名長年從事空手道相關工作的我，將會感到十分的光榮。
而且若是將「迴旋擋」其招牌動作的雙手靠攏收合，就會跟「龜派氣功」有點相似，所以有時候也會拿這個例子，很簡單易懂地指導空手道初學者，因此這裡將雙方彼此面對面的場面描繪成了一幅想像畫，或許可作為各位參考之用。

從擊破表演學習動態動作

人的頭部因為相當的強壯堅硬又很重，所以有辦法採取「頭錘」這種攻擊方法。順帶一題，光是將一顆重量與頭部差不多一樣重的 8 公斤保齡球砸向瓦片，就可以打破不少瓦片了。而就算使出了頭錘，結果瓦片還是沒有破，那想必是因為「搖擺不定」這一個違反了牛頓運動定律的畏縮心理在作祟的關係吧！

頭頂部
頭前部
頭後部

主要要以頭前部和頭後部進行頭錘。被人從背後擒抱住時，就可以用頭後部進行反擊。

錯誤範例 ✕

只用頭部錘打瓦片表面，瓦片是不可能會破。要一口氣沉下腰，讓腰部的力道作用到頭部，並對準瓦片的正下方錘打下去。

擊破表演的訣竅

首先，要是沒有膽識那就不行了，以下是消除畏縮方法的練習方法

1 先站成相撲的四股立，並將身體放鬆到可以將頭部頂到地面上。

2 將裝有水的練習用塑膠水箱放在一個低於膝蓋的高度，並以頭錘撞擊水箱，讓自己習慣這股衝擊（個人的話，是利用稻草捲靶跟輪胎就是了…）。

3 緩緩加強撞擊力道，藉此鍛鍊頭前部和承受腦震盪的能力，直到自己自覺頭部能夠變成武器了。

4 如果要在正式場合擊破瓦片，那只要從很高的位置加速，然後一口氣沉下腰將體重加壓上去，最後帶著脖子扭動的力道，將頭前部撞擊下去就行了。因為即使是很大量的瓦片，每一片瓦片之間還是會有縫隙存在，這時就會因為來自上方的壓力，造成一種骨牌連鎖式的碎裂。而這部分就會成為擊破時的緩衝地帶，使人在擊破時意外地不會很疼痛，但重要的還是要將目標擺在最下面的瓦片，並帶著要貫通過去的心態執行撞擊。這也可說是成功的秘訣。

這次雖然介紹了擊破瞬間的訣竅，但不只在擊破表演，在描繪動態動作時也是一樣的，只有表面的動作表現，人是不會感動的。只要描繪時知道運動力學跟動作意圖這些深奧之處，那麼相信就能夠有所意識，並得以展開一個很逼真的場面了吧！

透過「稻草捲靶」進行鍛鍊

稻草捲靶是將木材削薄到一半左右，並在上部捆上稻草製的繩索，撞擊的話會稍微有點彈力，是一種用來鍛鍊拳頭跟頭錘的空手道專用訓練用具。日本武道有很多使用了稻草的用具，像劍術會以捆束起來的「稻草捲靶」為標的物練習斬切，而弓道會將標靶貼在像稻草米袋的「稻草捲靶」上練習射箭。也就是說，日本人可說是因為稻草而變強的。

描繪日本大學藝術學院空手道社女子校友擊破 15 片瓦片的素描圖。
請這位校友實際表演了擊破表演，結果很漂亮地擊破了 15 片。

透過瓜魚人描繪出了擊破表
演時的理想姿勢。

將「頭錘」時的精神貫注神情捕捉出來的素描圖。是一個以仰視視角描繪，以便能夠看見表情的範例。
用手壓制住要攻擊的對手，就像前面的「稻草捲靶」練習方法一樣，威力會變得比較大。

平常都會將身體動作描繪在一些影印用紙跟速寫本上，
為往後素描跟油畫創作上做準備。

賀文

在聽聞到擁有『超級素描技法』等眾多有名著作的鶴岡老師，要重新分解空手道的招式動作和形式，並打造成素描技法的書籍時，在那瞬間心裡就有了「請老師一定要實現這個計畫！」的念頭。因為能夠辦到這件事的，除了一路以畫家、空手道家身分不斷鑽研技巧的鶴岡老師之外，別無他人了。

我與鶴岡老師是在 1970 年代初期相遇的。

那時剛進入東映動畫（現在的東映動畫株式會社）的導演部。至此之後，和老師相處了長達 45～46 年。

在進入公司的時候，大塚康生先生跟宮崎駿先生這幾位奠定了今日日本動畫草創期・基礎的人也已經離開公司，日本動畫主流正處於從劇場電影作品移至電視動畫的道路中。

那是一個接二連三，誕生出『虎面人』『無敵鐵金剛』『鬼太郎』等人氣電視動畫作品的時代。當時的鶴岡老師，負責『鬼太郎』以及其他眾多作品的美術部分，過得十分繁忙的生活。

在這些日子當中，對於這個才剛進入公司的新人導演而言，老師他都散發著一股不是很好接近的氣息。可是在午休跟工作結束時，他就會搖身一變，成為另一個感覺完全不同，很好心又很照顧人的大哥。鶴岡老師周圍都會聚集起很多人。特別是會聚集起很多經由空手道而聚集起來的同伴。在不久後本人也成了這其中一人，並拜鶴岡老師為師學習空手道。之後，以一名導演跟製作人，經手了許多作品。將學自鶴岡老師的許多空手道招式跟形式，用來作為製作動畫的參考之用。而這些動畫正是『虎面人』『變形金剛』『聖鬥士星矢』『七龍珠 Ｚ』等作品。很多時候，作品裡面『動作的停頓轉折方式』『連續攻擊的動作』『從靜止到開始動作』『格擋攻擊的同時轉為反擊的身體姿勢』這些空手道所擁有的華麗且強而有力的動作，就是透過空手道所想出來並演出、創作出來的。

今時今日的動畫作品，有很多作品都是誕生自日本的武道和精神。其獨特的動態動作作為一種日本動畫的特異性，已經成了一種其他國家絕對無法模仿的技術。也正因為如此『七龍珠』『聖鬥士星矢』『美少女戰士』這些作品即使時至今日，仍舊令世界上的人們狂熱不已。

以 CG 動畫這些越來越真實的高品質內容為製作目標的日本影像文化，已經停不下其前進的腳步了。

日本所擁有的空手道跟武道的招式、形式以及其精神，將會變得越發重要起來。因此對於鶴岡老師想要讓全世界認識，他豁出一切要在繪畫世界、空手道世界讓自我價值更上一層樓所描繪出來的這本空手道與素描的集大成『躍動的超級素描技法』，內心只有敬佩不已。

<div style="text-align: right;">

東映動畫株式會社

取締役會長

森下孝三

</div>

出版慶祝文

　　近來，母校日本大學藝術學院的學長，同時也是全日本空手道剛柔流教練的鶴岡孝夫老師，透過株式會社 HOBBY JAPAN 出版了一本以素描風格筆觸畫風來解說「動作漫畫畫法」的教科書，以獻給那些目前是成為一名漫畫家的次世代朋友。

　　昭和 30 年代後半，我們兩人以學長、學弟的身分，一起參加了大學的空手道社，鶴岡老師是在美術學科進行學習，而我則是電影學科。
就在我為了前往美國指導空手道而大學休學時，當時在大學空手道就很強的老師在畢業後，前往巴西、義大利、西班牙等國家展開了遊學，並在舉辦繪畫個展的同時，還前去訪問了空手道道場，持續著武者修行。老師在各地的英勇事蹟，至今仍口耳相傳了下來。

　　記憶中老師的專業是油畫，家父山口剛玄，終其一生都很珍惜老師所贈予他的武者裝束油畫。
老師在代代木動畫學院擔任講師期間，素描教材出版時，我的專業是指導空手道，因此並沒有繪畫方面的知識，但那些身體動作素描所帶來的優美運動性筆觸，卻令我很感動。
那些細小鉛筆線條的鮮活流動性與強而有力的描寫，令那股空手道社現役社員時代的年輕力壯與躍動感湧上了心頭。

　　因此同時也是空手道高段者的鶴岡老師，作為一名畫家以及一名動畫作家，要出版一本以素描風格的漫畫畫法描繪空手道格鬥技描寫的素描集，我是衷心地祝福老師。

　　現在，空手道有許多的流派。
本書當中，有描寫出了空手道技法的部位、要害等很細微的部分。
當然，本書並不是一本空手道技術的教本，因此也有一些地方是以跨流派的獨白描寫方法呈現出來的，但要將空手道動作畫成一幅畫，確信本書將會有很巨大的參考價值。

　　近年來，以空手道為題材的漫畫也變多了起來。
當中還出現了可以感受到其強度與善良，名副其實很逼真的空手道技法和空手道漫畫技術書，這真是讓人期待那些青少年所擁抱的無限夢想與未來。

<div style="text-align: right;">
全日本空手道剛柔會

宗家

山口剛史
</div>

人物簡介

1941 年	出生於東京，自少年時代即迷上畫畫和空手道
1957 年	以 16 歲入選一水會，以最年少者 17 歲入選國畫會
1961 年	於銀座竹川畫廊舉辦油畫個展
1963 年	日大藝術學院美術學科畢業製作展
	同年全日本剛柔流空手道錦標賽獲得亞軍
1964 年	遠渡巴西，並執筆聖保羅報紙的連載漫畫
1965 年	於墨西哥空手道道場擔任教練（3 段）
1966 年	歸國後，進入東映動畫（株）並擔任『甜蜜小天使』
	『鬼太郎』『虎面人』『無敵鐵金剛』等作品之美術監督
1974 年	離職，並於西班牙空手道道場擔任教練（5 段）
	於西班牙王立百貨畫廊舉辦 4 次個展
	於西班牙國內馬拉加等地舉辦 7 次個展，並於馬拉加獲獎畢卡索畫廊獎
1982 年	8 年後歸國，並就任代代木動畫學院初代顧問講師
1992 年	出品日大藝術學院美術學科校友所舉辦的『土日會』展
1999 年	出版『超級素描技法・風景篇』（Graphic 社刊行）
	後續出版人物 I、II、III 等全 5 冊系列書籍
2001 年	以「臉部畫法」出演朝日電視「划算電視台」
2004 年	於代代木動畫學院服務 22 年，急流勇退
2006 年	於銀座光畫廊舉辦個展
2008 年	於宮城縣慶長使節船博物館長期展示，以支倉常長為創作題材的 100 號油畫三幅
2009 年	開設「鶴岡孝夫超級繪畫教室」
2010 年	就任日大藝術學院空手道社校友會會長（6 段）
2014 年	出演朝日電視「祈願排行榜」畫作審查員
2016 年	自費出版歷史畫集『帶來世界遺產的政宗與常長』（共同印刷）

聯絡方式

由舊東映動畫美術監督進行指導。可以學習到本書所介紹的素描技法。

鶴岡孝夫超級繪畫教室

〒167-0034
東京都杉並區桃井 4-5-3　　LIONS MANSION 701
03-3399-9666

◀後迴旋踢（上段）　東映動畫空手道社隊長時代（當時 28 歲）。

◀迴旋踢（上段）　西班牙山下道場擔任教練時代（當時 34 歲）。

前踢（上段）
西班牙空手道錦標賽大會示範表演（當時 36 歲）。

「1585 年 人取橋之戰（伊達政宗與片倉小十郎）」
作品局部畫面 100 號 油畫

日本大學藝術學院剛柔流空手道社 中央為筆者

後記

這次在編寫『躍動的超級素描技法』動作‧空手道篇時，因為要一面拆解以往所經驗學習過的招式，所以用上了 10 餘年的歲月，也多虧了日大藝術學院空手道社員等相關人士的協助，才能夠來介紹一部分的空手道素描。說起畫畫和空手道，在 1970 年代，宮崎駿先生跟高畑勳先生還在東映動畫時，我以「動作畫就用身體來記住吧！」為標語，將動畫師跟演出家聚集起來，創立了東映動畫空手道社（約 25 名成員），並每天積極修練，現在回想起這件事，真是讓我感到很懷念。自此 50 年後，空手道首次躋身 2020 年的東京奧運，但世界上的競技人口卻意外地鮮為人知。於是調查一看，發現空手道約有 6500 萬人的競技人口，壓倒性地龐大。而不知是否被其神秘的運動美給吸引了，近年來女性似乎正急遽增加中，實在是太拭目以待了。因此，希望在描繪動作漫畫的朋友們，也務必要來學習這些受到廣大女性認同的帥氣空手道招式，進而能夠描繪出一部長存心中的痛快作品。

此外，本書出版賀文提供者之一的山口剛史先生，乃是山口剛玄老師（故人）這位世界上名聞遐邇，空手道剛柔流開山祖師的公子，現在正擔任全日本空手道剛柔會會長。他為了讓空手道在世界上更加普及，一直竭盡心力，總是令我敬佩不已。而森下孝三先生則是我在東映動畫（株）的後進，我們兩人不知為何很有緣，在大約 40 年前，森下孝三先生和我的姪女經由我的介紹結了婚，使我們兩人成了親戚關係。不久後，他擔任在全世界引起熱潮的動畫『七龍珠』等作品的製作人，大大活躍於業界，並在經歷過東映動畫（株）副社長後，就任現在的取締役會長。我很期待他今後持續為我們製作出新的動作影劇。衷心感謝這兩位的祝詞賀文。

Tsunoka

●筆者

鶴岡 孝夫

鶴岡孝夫超級繪畫教室

https://t-tsuruoka.com

twitter：@ tsuruoka_super

●編輯

角丸 圓

自有記憶以來，一直很愛好寫生及素描，國中與高中皆擔任美術社社長。在其任內這段時間，美術社原本早已淪落成漫畫研究會兼鋼彈懇談會，但他並沒有讓美術社及社員繼續沉淪下去，還培育出了現今活躍中的遊戲及動畫相關創作者。東京藝術大學美術學院此時正處於影像呈現及現代美術的全盛時期，然而其本人卻是在裡頭學習著油畫。

除了負責編輯『人物描繪基本技法』『水彩畫描繪基本技法』『手繪繪師們的東方插畫技巧』『COPIC 繪師們的東方插畫技巧』『人物速寫基本技法（北星圖書公司出版）』『基礎鉛筆素描（北星圖書公司出版）』『人體速寫技法：男性篇（北星圖書公司出版）』『人物畫（北星圖書公司出版）』外，還負責編輯『萌角色的描繪方法』『雙人萌角色的繪圖技巧』系列等書籍。

●模特兒協助

　下地 尚子

　鈴木 拓人

●整體構成＆草案版面設計

　中西 素規＝久松 綠〔HOBBY JAPAN〕

●封面・封面設計・內文排版

　廣田 正康

●企劃協助

　谷村 康弘〔Hobby Japan〕

躍動的超級素描技法：動作・空手道篇

作　　者／鶴岡 孝夫
翻　　譯／林廷健
發 行 人／陳偉祥
發　　行／北星圖書事業股份有限公司
地　　址／234 新北市永和區中正路 458 號 B1
電　　話／886-2-29229000
傳　　真／886-2-29229041
網　　址／www.nsbooks.com.tw
E-MAIL／nsbook@nsbooks.com.tw
劃撥帳戶／北星文化事業有限公司
劃撥帳號／50042987
製版印刷／森達製版有限公司
出 版 日／2020 年 1 月
Ｉ Ｓ Ｂ Ｎ／978-957-9559-26-3
定　　價／380 元

如有缺頁或裝訂錯誤，請寄回更換

躍動するスーパーデッサン　アクション・空手編
© 鶴岡孝夫／角丸つぶら／HOBBY JAPAN

國家圖書館出版品預行編目(CIP)資料

躍動的超級素描技法：動作・空手道篇／鶴
　岡 孝夫著；林廷健翻譯. -- 新北市：北星
　圖書，2020.01
　　面；　　公分
　ISBN 978-957-9559-26-3（平裝）

　1.素描 2.人物畫 3.繪畫技法

947.16　　　　　　　　　　　　108017570